TRAVELS WITH HIROSHIGE:
FAMOUS VIEWS OF
SIXTY-ODD PROVINCES

跟著
浮世繪
去旅行

UTAGAWA
HIROSHIGE

與

歌川廣重
UTAGAWA HIROSHIGE
探訪江戶日本絕景

浮世繪編輯小組────編著

CONTENTS 目次

目次 一

目次 一

編輯說明

- 本書所列之作品名皆以畫中題箋的題名為準，以漢字直接對應中文，並在括號中備注現今的慣用字或相對地名。無漢字對應之題名則採意譯，如欲查閱原文，可參照作品名旁的標音。

- 本書中所收錄之作品其所藏機構皆隨圖標示。由於各館藏收藏狀況不同，在編輯上為維持視覺上的一致性，書中收錄作品皆經過裁切、調色。

- 本書作品解說的正文部分譯自一九三四年由日本歷史畫報社出版之《大日本六十余州名勝圖會・解說》，所載之部分內容已與今日情況不同，為方便讀者理解，所採編輯方針如下：

 一、針對至今已產生形變、音變的地名，會在括號中註記現今慣用的名稱。行政區劃上如遇合併改制，亦會透過括號或注解說明。

 二、「浦、津、湊、瀨、瀨戶、濱、瀧、潟、水道、岬、崎」為地名中常用的字詞，原則上保留原文。這些字詞大多與自然地形息息相關──「浦」與海邊或內海有關；「津」與「湊」是港口；「瀨戶」是狹窄的海峽；「瀨」是淺灘，「瀧」是瀑布；「潟」是潟湖；「水道」是海峽；「岬」和「崎」是岬角。

 三、針對原文所使用的度量衡單位（如町、里），除和歌、俳句等文學作品外，皆換算為現今使用的單位，並修正誤差。

章名頁圖片：石川流宣《日本海山潮陸圖》©National Diet Library
內封圖片：〈大隅 櫻島〉©Library of Congress, LC-DIG-jpd-01360
　　　　　〈伊豫 西條〉Created by editing "Integrated Collections Database of the National Museums, Japan"

林素幸（國立臺南藝術大學藝術史學系副教授）

歌川廣重與風景浮世繪

尋找心中的桃花源——

導讀

眾所周知，浮世繪不但在近代日本美術史占有重要的一席之地，其對西方現代藝術史所帶來的影響力更是超乎日本人的想像。印象派大師莫內（Claude Monet，一八四〇～一九二六）於十九世紀末普法戰爭期間因為避難荷蘭，看到了日本的浮世繪版畫，其畫作風格從此深受影響，色彩變得更加鮮明艷麗。

另外一位畫家梵谷（Vincent Van Gogh，一八五三～一八九〇），其知名的作品如〈雨中的橋〉（一八八七）、〈唐吉老爹〉（一八八七～一八八八）都可以看到浮世繪的影子。不只如此，浮世繪除了對西方美術史產生巨大的革新與影響外，此視覺藝術在十七、十八世紀的日本，更扮演著與庶民生活和旅遊風俗息息相關的角色。

浮世繪誕生於十七世紀上半葉的江戶（今日東京）。不同於過去的藝術多是為京都的皇室或武家服務，浮世繪這種極為大眾化的木刻版畫一開始所描繪的對象就是以吉原青樓歌舞伎等庶民為主的美人畫或役者畫。十八世紀末，浮世繪開始出現以風景為主的傾向。風景浮世繪的興起與繁榮，不但與江戶時期的社會經濟發展有著密切的關聯，更與當時旺盛的旅遊風氣有著密不可分的關係。

「參勤交代」體制與旅遊文化

一六〇三年，德川幕府在江戶設立政權中心，開始了長達二百六十五年的幕府統治，這對日後日本的城市文化、旅遊發展和藝術文化等產生了極其深遠的影響。為了保證政治和經濟上的完全統治，德川幕府維持了五條幹線的道路，即東海

道、中山道（又稱木曾海道）、甲州大道、日光大道和奧州大道，每條都經過各藩國的重要城鎮。德川家康（一五四三～一六一六）於慶長五年（一六〇〇）的「關原之戰」取得霸權之後，江戶便開始出現參勤大名。元和元年（一六一五）發生「大坂之役」（即大坂夏之陣）之後，江戶幕府為了加強對藩國的控制，更加確立了「參勤交代」體制。「參勤交代」體制確立後，各地大名必須每隔一年的四月到江戶參勤，此制度促使政府建立了廣闊的交通網，將江戶、京都及大阪三大城市與地方城鎮連接起來。十七世紀末葉，江戶已發展成擁有近百萬人口的大消費都市，自從與京都及大阪經濟流通後，來往於東海道、木曾海道等的商人或商品流動不絕於途。交通量的擴大使得一般庶民都能獲得有關各地名勝或名產的資訊，江戶時期（一六〇三～一八六七）的城市、旅遊文化與藝術發展也因此大放異彩。以上種種，都促進了名勝導覽書與風景浮世繪的蓬勃發展，葛飾北齋（一七六〇～一八四九）作為浮世風景畫的大前輩，就此開始以街道風景為題材。

為了配合當時日本內地旅遊業的發展，北齋以富士山不同角度的樣貌為題材，畫了《富嶽三十六景》一系列的風景圖，因而遠近馳名。《富嶽三十六景》是描繪由關東各地從不同面向遠眺富士山時所看到的景色，其包括表富士三十六圖和裡富士十圖，除了看到各種角度的富士山之外，畫中更可一窺當時的庶民生活景況。在此風潮下，北齋的畫作激發了其他畫家把風景畫題材更進一步地發揚光大，歌川廣重（一七九七～一八五八）就是在這樣的歷史背景中崛起。

歌川廣重與風景浮世繪

安藤廣重於寬政九年（一七九七），出生於江戶一個消防員家庭，幼名德太郎。他何時投入浮世繪畫師歌川豐廣（一七七三～一八三〇）的門下習畫，並不清楚，但就目前史料所知，他在一八一二年（約十五歲）時開始使用「歌川」的姓，並更名為「歌川廣重」。一開始時他也畫美人畫和役者繪，後因其在一八二九～三〇年間創作之《東都名所》系列的啟發，開始對風景畫有了深刻的領悟。值得一提的是，在《東都名所》系列創作期間，廣重就已經大量使用當時剛進口不久的普魯士藍顏料。

除了《東都名所》系列外，歌川廣重最為人津津樂道的莫過於《東海道五拾三次》系列（一八三三）、《六十余州名所圖會》（一八五三～一八五六）和《名所江戶百景》（一八五六～一八五八）。

廣重在天保三年（一八三二）三十六歲的夏天，加入德川幕府於農曆八月一日獻駿馬給朝廷的行列，從東海道到京都旅行。當時從江戶到京都一般的旅程只需要十五天即可以走完，由於廣重往返東海道是在陽曆九月左右，不會實際看到街道四季變化的情景，由此可知，該系列的許多圖像（如〈蒲原〉）都是廣重創造與想像出來的。廣重在《東海道五拾三次》中將旅途上的風物和風景、以及旅人的情形等均細膩地描繪出，讓觀者宛如身置其境。其從出發地到終點，將街道的所有景觀作為題材，描繪出一系列獨創性的內容，遑論歐洲，在世界上也

是史無前例。

　　《名所江戶百景》是歌川廣重在安政三年（一八五六）到安政五年（一八五八）之間所創作的作品，分春夏秋冬四部，四季分明。由於日本人喜愛季節獨特美感的感受性，廣重此重視季節感和旅情的描繪方式深深吸引了大眾的心。另外，如前所述，此系列裡的《龜戶梅屋舖》（春）、《龜戶天神境內》（夏）、《大橋驟雨》（夏）等作品，在十九世紀中葉除了在歐洲藝壇得到喝采並造成影響外，更掀起了一股和風熱潮及對日本所屬的審美崇拜，即所謂的日本主義（Japonisme）。

　　不同於《東海道五拾三次》和《名所江戶百景》曾多次被翻譯、介紹與出版，臺灣讀者對於《六十余州名所圖會》相對地較為陌生，也因此大塊文化此書的出版別具意義。十八世紀中期錦繪（多色套印）的出現，更加推動了江戶藝術的發展。被人們稱為「東方首都」的江戶當時是京都和大阪人夢寐以求的旅遊標地，而漫遊古都或商都的京都與大阪則是江戶庶民的夢想。江戶時期，一般庶民最常見的旅遊形式就是到聞名的寺院或神社巡禮，或是假借參拜之名的團體觀光旅行。

　　自二○二○年開春至今，全世界至今都還籠罩在新冠肺炎（Covid-19）的陰霾裡，出國旅行成了人們遙不可及的夢想。在這後疫情時代，廣重所描繪江戶的淺草寺（參見 P.57）或尾張的天王祭（參見 P.41），都讓我們看到人們是如何透過心靈的寄託與儀式的進行，來祈求平安健康。透過京都嵐山渡月橋邊的櫻花（參見 P.23）和伊豆修善寺湯治場的溫泉（參見

P.51），也讓我們躁動的靈魂學習安靜下來，欣賞大自然的美並洗滌心靈。透過這些充滿創意與繽紛的作品，讓我們跟著歌川廣重一起神遊，探索浮世繪之美與尋找另一塊心中的桃花源吧！

《六十余州名所圖會》簡介

「ろくじゅうよしゅうめいしょずえ」について

本書收錄之《六十余州名所圖會》為風景浮世繪大師歌川廣重晚年的代表作，創作於嘉永六年（一八五三）七月至安政三年（一八五六）五月之間，這部耗時四年製作的系列作以日本著名的觀光名勝為題，共計六十九幅作品，是張數僅次於《江戶名所百景》（共一一八幅）的生涯大作，由江戶的版元（出版商）越村屋平助出版。

所謂的「六十余州」指的是日本全國六十八國（或六十六國，壹岐和對馬有時會被歸為「島」）。令制國是平安時代至江戶時代之間長期使用的行政區劃單位，有時也會比照中國的地方單位，以「州」稱之，例如「甲府國」↓「甲州」，因此「六十余州」實為日本全國的概稱。

本書比照《六十余州名所圖會》目錄的分類，以「五畿七道」的順序收錄，「五畿內」五幅、「東海道」十六幅（武藏國二幅）、「東山道」八幅、「北陸道」七幅、「山陰道」八幅、「山陽道」八幅、「南海道」六幅、「西海道」十一幅，加上梅素亭玄魚設計的目錄一幅，共計七十幅。

橫幅到直幅，再到《江戶名所百景》

歌川廣重以《東海道五拾三次》名聞天下後，奠定了其作為風景浮世繪師的地位，陸續創作出許多以各地名勝為主題的畫作，加上庶民旅遊風氣大興，人們對於風景名勝有了更多好奇，《六十余州名所圖會》可說是為回應大眾需求所創作出的集大成之作。

在本系列中廣重做了不少創新而大膽的嘗試，首先就是捨棄過去主流的橫幅構圖，改以直幅創作，展現出不同於以往的視覺效果。此外，在本系列

繪師「廣重」、出版商「越平（越村屋平助）」、雕師「彫友」、摺師「松芳」並列在一起，宛如浮世繪產業的縮影。

出自〈淡路 五色之濱〉局部圖（參見 P.141）
©The Art Institute of Chicago

14

中也可欣賞到浮世繪這項藝術發展到幕末開花結果的高峰，技術的成熟讓廣重能夠自由自在地表現他所擅長的自然元素，如四季、天候等。通常浮世繪上只會有繪師署名和出版商的商標，但《六十余州名所圖會》中罕見地有超過半數作品都標有雕師（木版雕刻師）的名字[1]，如「彫竹」[2]、「彫小仙」、「ホリ宗二」等，甚至還有摺師（刷版師），如「摺貞賀」、「スリ松芳」等。可見浮世繪這樣需要分工完成的作品，不能光靠繪師一人，雕師和摺師也同樣需要功不可沒，值得名留千古。

廣重在本系列中的種種嘗試，都讓人感受到廣重晚年依然求新求變的創作熱誠，例如誇張放大前景的構圖方式、複雜而華麗的刷色技法等，都延續到廣重的最後傑作《名所江戶百景》中，更加地大放異彩。

[1] 本書收錄之畫作因經過裁切，割愛了框外的落款。

[2] 彫竹本名橫川竹二郎，是幕末非常有名的雕師，曾負責過不少暢銷的浮世繪作品。

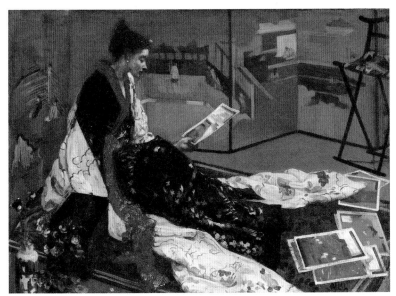

浮世繪藝術風靡海外，掀起「日本主義」的風潮。而歌川廣重的作品，不只吸引梵谷臨摹，連《六十余州名所圖會》也出現在美國唯美主義大師惠斯勒的畫中。

詹姆斯·惠斯勒〈紫色與金色隨想曲：金色屏風〉
©Smithsonian

《六十余州名所圖會》目錄

ろくじゅうよしゅうめいしょずえ もくろく

這張是條列了歌川廣重所創作之《六十余州名所圖會》系列共六十九幅作品的目錄，依照「五畿七道」的行政區域劃分，將作品歸類為「五畿內」、「東海道」、「西海道」、「東山道」、「北陸道」、「山陰道」、「山陽道」、「南海道」。目錄上也載明了繪師「一立齋廣重」、版元（出版商）「越村屋平助」、目錄設計者的署名「玄魚」，從「安政三辰秋」和右上角的改印「辰九」可知目錄是在安政三年（一八五六）九月完成的，也就是全系列發表完之後。

目錄的設計簡單大方，除了運用隸書、行書、草書等字體變化做出區隔外，每個區塊都應用了不同的浮世繪技法印製，如東海道的布目摺和暈色、北陸道的雪花圖樣等等，值得細細品味。

設計者梅素亭玄魚（一八一七～一八八○）是一位多才多藝的文人，平時以筆耕維生，自學繪畫的他特別專精於圖樣設計，因此經常參與製作浮世繪的目錄。玄魚也與廣重頗有私交，廣重生涯最後傑作《江戶名所百景》的目錄也是由玄魚負責設計。

順帶一提，可以發現目錄上的題名「大日本六十餘州名勝圖會」與廣重在作品中所用的「六十余州名所圖會」不同，不過大概是因為目錄是後來才製作的附加物，當時業界對這樣的出入並不太介意，也許可視作一種將作品「重新包裝販賣」的彈性吧。

大日本 六十餘州 名勝圖會　一立齋　廣重画

五畿内
山城　みやこ山
大味　たつゐ川
河内　もろかわ
和泉
攝津　住吉

東海道
伊賀　上野之
伊勢
志摩
尾張
三河
遠江　浜名の湖
駿河
甲斐
伊豆
相摸
武藏
安房
上總　九十九里
下總
常陸

東山道
近江
美濃
飛彈
信濃
上野
下野
陸奥
出羽

北陸道
若狹　綵網の濱
越前
加賀
能登　富山毎江
越中
越後
佐渡　金山

山陰道
丹波
丹後
但馬
因幡
伯耆　大野
出雲
石見
隠岐

山陽道
播磨
美作
備前
備中
備後
安藝
周防
長門

南海道
紀伊
淡路
阿波
讃岐
伊豫
土佐

西海道
筑前
筑後
豊前
豊後
肥前
肥後
日向
大隅
薩摩
壹岐
對馬

安政六年新鐫
越柑屋孫助板

日本名勝旅行地圖

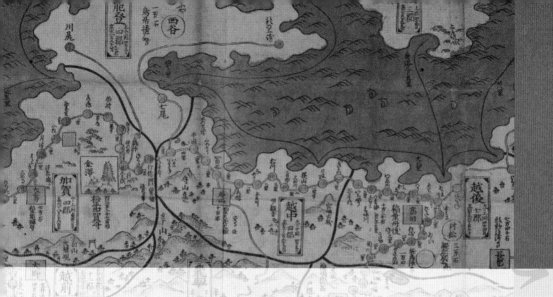

五畿內

山城國
大和國
河內國
和泉國
攝津國

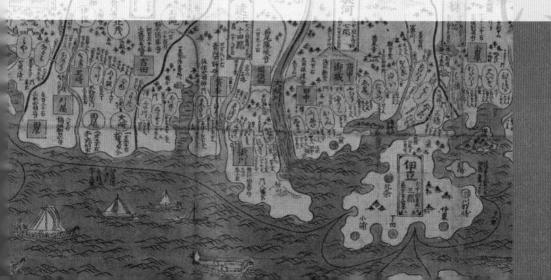

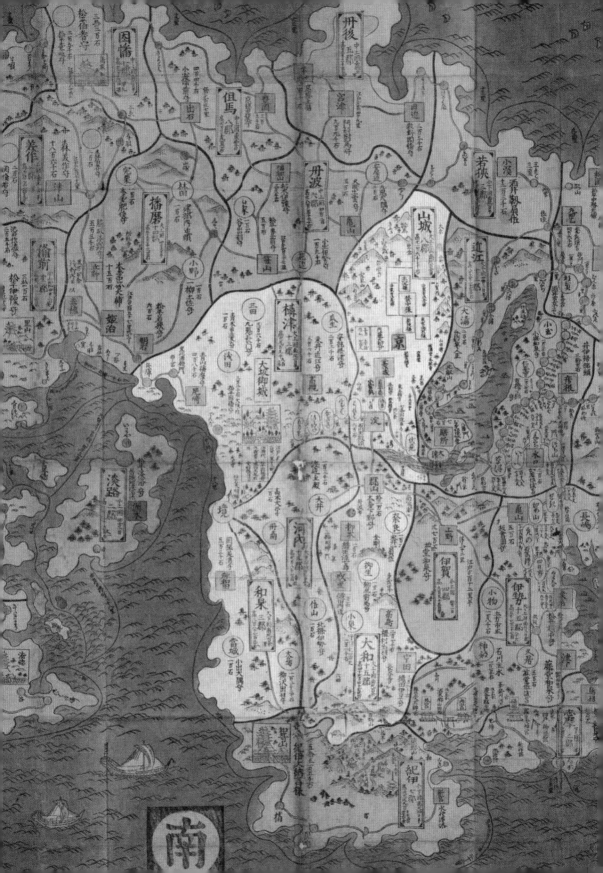

1 山城 嵐山 渡月橋

やましろ あらしやまとげつきょう

【京都府京都市西京區嵐山】

自從龜山天皇將櫻花從奈良的吉野山移植到嵐山後[1]，嵐山就成為賞櫻、賞楓、賞月、賞雪的名勝，獨享四季的風景變化，至今仍負盛名。不只如此，嵐山作為日本家喻戶曉的風景名勝，還有其他風光明媚的景致和許多史蹟。

藤原忠平以和歌「小倉山峰嶺，紅葉若有情，御駕親臨前，但使不凋零」詠嘆知名的小倉山，這座山就位於嵐山的西北方；另外還有一座取自天皇之名的龜山，湍急的大堰川奔流至此匯聚為碧潭，時而映照櫻花之姿，時而染上楓紅，時而倒映明月，為此地更添一股神采。歌川廣重在遊歷四方、完成《六十余州名所圖會》的取材之旅後，選擇以嵐山作為第一號作品，想必不只是因為京都是皇居的所在地。

至於嵐山的史蹟，在距離渡月橋約一五〇公尺處有座小督局之塚，她因為琵琶的說唱藝術[2]而廣為人知。山下的千鳥淵，是橫笛求見瀧口入道不可得而投水自殺的地方，與此處相距約一〇九公尺處，有一座芭蕉的句碑「登山兩町花朵朵，千光大慈大悲閣」。這幅畫是嵐山的櫻花風景，後方的山是小倉山和龜山，中間的瀑布名為「戶無瀨瀧」，河上那座橋自然就是渡月橋了。

1 另有一說為後嵯峨天皇移植。

2 《平家物語》的故事常常被薩摩琵琶或筑前琵琶這種彈奏琵琶說唱故事的藝術借用，小督局的存在也因此有更多人知道。

文學作品中的悲戀舞台

日本著名古典文學《平家物語》成於鎌倉時代，是部描述平家武士興衰的史詩級作品。正文介紹的兩處史蹟皆與《平家物語》有關，小督局是平安時代末期的女子，高倉天皇的後宮。在故事中她雖然深受天皇寵愛，卻因為惹怒生父平清盛而被趕出宮外，被迫落髮出家；而橫笛是宮中的侍女，她與齋藤時賴深受吸引，兩人墜入愛河。然而時賴父親看不起橫笛低賤的身份而從中阻撓，最後時賴選擇去瀧口寺出家（因此又名瀧口入道），橫笛則因情傷而投水自盡。

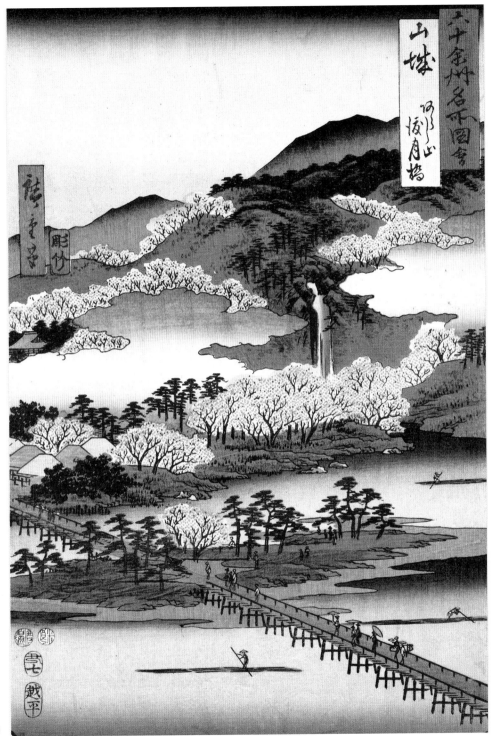

2 大和 立田山 龍田川

やまと たつたやま たつたがわ

【奈良縣生駒郡三鄉町】

在撰寫這篇解說的時候，令人想起了小侍從的和歌「秋日有時盡，立田河不歇，願柵堪挽回，紛紛落紅葉」。紅葉最紅的時節葉子如同在燃燒一般，又如絢爛的織錦，但是凋零後特別寂寥，引人產生這個季節特有的悲秋情懷。也許真的有人希望能設置水閘留住紅葉，不讓河水帶走吧。

立田不負紅葉名所的盛名，頗有賞楓情調。距王寺站東北二·七公里處，有一間官幣大社幣大社[1]龍田神社，與謠曲《龍田》[2]有所淵源，龍田紅葉與吉野的櫻花同為大和國的兩大名勝，造訪奈良市時值得順道一訪。

1　神社位階的分級制度，神社一般分為官方的官社與地方的諸社，社格有大中小之分，官社中的官幣社又高於國幣社。

2　謠曲為能劇的劇本，《龍田》敘述一位僧人想參拜龍田神社，途中抵達了龍田川，此時有一位巫女現身吟詠古歌，她為僧人指路來到了神社中後，自白自己就是神靈龍田姬後消失。

隱藏版賞楓景點

©PIXTA

這個在平安時代吸引在原業平等歌人詠讚和歌的賞楓名勝，如今已沿著龍田川畔整建成面積十四萬平方公尺的龍田公園。同時也以賞櫻名勝為人所知，三室山山頭滿開的櫻花映照在龍田川的模樣，別有一番風情。

除了龍田神社之外，世界文化遺產法隆寺和藤之木古墳也在同一區，不妨一併排入行程中。

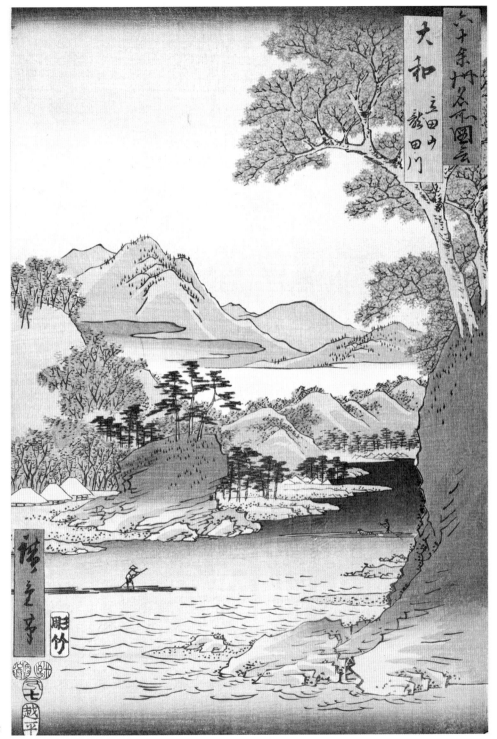

3 河內 牧方（枚方） 男山

かわち ひらかた おとこやま

【大阪府高槻市】

枚方與大阪相距二十公里，是京阪街道[1]的要衝，而且緊鄰淀川，水路陸路都便利，自古聚集了許多旅店與生意人，是個熱鬧的城市。大阪府北河內郡的郡公所[2]也曾經設置在這裡。廣重的畫是從枚方眺望遙遠的男山八幡，也就是石清水八幡宮。

雖然枚方町（現枚方市）位於河內國，不過男山八幡其實屬於山城國，位於八幡町（現八幡市）的男山山腳，這間官幣大社供奉應神天皇、神功皇后和玉依姬。貞觀元年（八五九），清和天皇從宇佐八幡宮分靈建造了男山八幡，社殿壯麗，由於社前湧出了名泉「石清水」，因此又名石清水八幡宮。男山在南北朝時代屢屢淪為戰場，正平七年（一三五二），後村上天皇親自率兵男山與足利義詮交戰，最後出師不利敗走大和國，留下了這一段歷史。八幡宮在創建之後，地位僅次於伊勢神宮，不但歷朝天皇信仰虔誠，即位後派遣奉幣使[3]也成為慣例，在元軍入侵的時候，龜山天皇（一二四九～一三〇五）更親自來社祈禱，可見這間神社的歷史有多悠久。

1 連接京都與大阪的主要道路。

2 「郡」這個行政劃分在日本原本是介於府縣之下，町村之上，現已廢除郡制。過去北河內郡的涵蓋的範圍包括現在大阪府的守口市、枚方市、大東市、門真市、四條畷市、交野市和阪市鶴見區大部分區域。

3 奉天皇之命進貢幣帛給神社的使者。

神宮神社知多少

日本國寶石清水八幡宮
©PIXIA

一般來說神社的稱呼會因主神或社格而異，拜天皇的名為「神宮」，如明治神宮供奉明治天皇；拜皇族或達官顯貴的名為「宮」，如日光東照宮供奉德川家康。「八幡宮」供奉的主神則是武神八幡，在宮中供奉的神名會是應神天皇（別名譽田別尊）。傳說在五七一年，八幡神在宇佐顯靈，後來就在宇佐建造社殿祭祀八幡神，成為現在全日本四萬多間八幡宮的總本宮，筥崎宮、宇佐神宮和石清水八幡宮並稱為日本三大八幡宮。

26

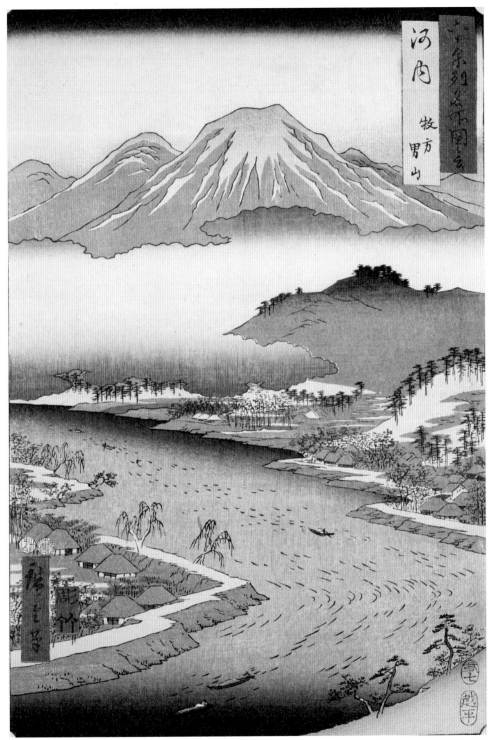

4 和泉 高師濱

いずみ たかしのはま

【大阪府高石市高師濱】

提到高師濱，就會想到祐子內親王家紀伊的和歌：「久聞高師名，戲浪本無情，衣沾堪足惜，袖乾是我幸」。自古以來，和歌中所提到的地點都是風光明媚，無一例外。秋里籬島的俳句則是寫道「松葉片片交縫隙，月光明明映千里」，這首美麗的寫景俳句吟詠的自然也是高師濱，松林守護著數里的靜白沙洲，不管走多遠，樹梢之間都有灑落的月影，美麗的海岸風光彷彿近在眼前。

高師濱是指大阪府泉北郡高石町（現高石市）一帶的海岸，也就是「高石之濱」。高師濱附近有個稱作濱寺的地方，鄰近茅渟浦（大阪灣），而且白沙綠松，風景宜人，大阪的達官顯貴都爭先恐後地來這裡蓋別墅，可以媲美靠近東京的大磯或鎌倉。也因此這裡現在蓋了一座濱寺公園，建造了南海鐵道的車庫，成為民眾的遊覽去處。在夕陽西下的時刻，海上的淡路島會呈現紫色，景致別有一番特色。

逝去的風景與重生

過去以白沙綠松景致聞名的高師濱，在近代曾是號稱東洋第一的海水浴場，但在昭和時代經過填海造陸，被開發為工業區，如今過往的自然風景已不復存在。所幸畫中的高石神社仍保留了昔日的一部分松樹供人緬懷，另外文中提到的濱寺公園也留下了一片松林，甚至名列「名松百選」之中。

而臨海的工業區則因為在深夜中燈火通明，散發出夢幻氛圍園的「工廠夜景」而有了新的生命。

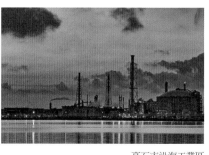

高石市沿海工業區
©PIXTA

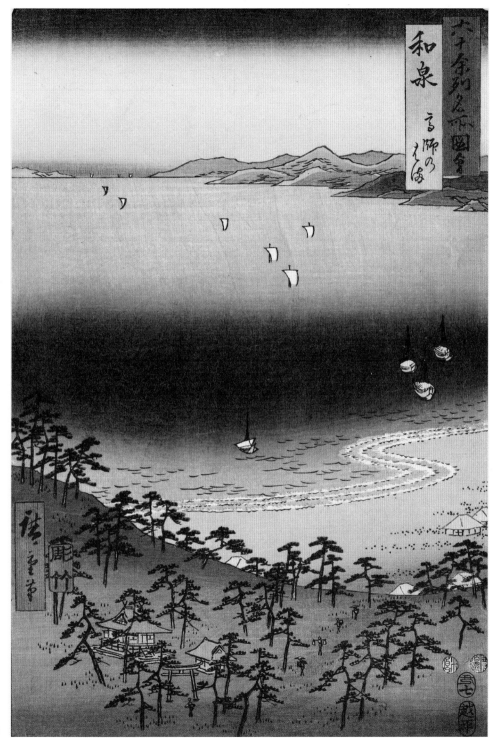

5 攝津 住吉 出見濱

せっつすみよしいでみのはま

【大阪府大阪市住之江區】

儘管住吉在大大阪時代[1]併入了大阪市,被列入六十餘州名勝之一的住吉,也不負攝津國的盛名,是歷史悠久的風景地。

遠近馳名的官幣大大社攝津國住吉神社就是位於住吉,廣重所繪的出見濱即是住吉津,畫中的高燈籠自然也就是住吉神社的燈座。廣重透過一個燈座就把神社藏在畫外,足見他非凡的技巧。

住吉神社的祭神是底筒男命[2]、中筒男命、表筒男命和神功皇后等四神,民眾自古以來相當信奉這些海上的守護神、軍神與和歌之神。此外,住吉津與難波津同樣是海上的交通要道,雄略天皇(四一九~四七九)在位時期,來自中國的漢織與吳織女工都是從住吉上岸。日本的遣唐使按例也是從住吉出發,傳說朝廷還曾經擔任過住吉的主祭,祈求海上平安。

1 大正後期到昭和初期、大阪市由於人口、面積、工業出口額都凌駕東京,成為全日本最大都市,因此這段時期被稱為大大阪時代。

2 「命」是對神明的敬稱,也可寫作「尊」。

航海的守護神

作為攝津國的第一神社,也是全國二千三百間住吉神社的總本社。被指定為國寶的四棟大殿依循古老的祭祀配置,面朝西方的大阪灣,第一大殿到第三大殿為縱向形,而第四大殿並列在第三大殿旁,如同一支在海上航行的船隊般。雖然畫中的海濱風景如今已因為土地開墾而遠離海岸線,不過自古守護海上安全的住吉大社仍是備受尊崇的信仰中心。

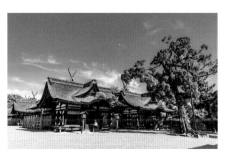

並排的第三、第四大殿
©PIXTA

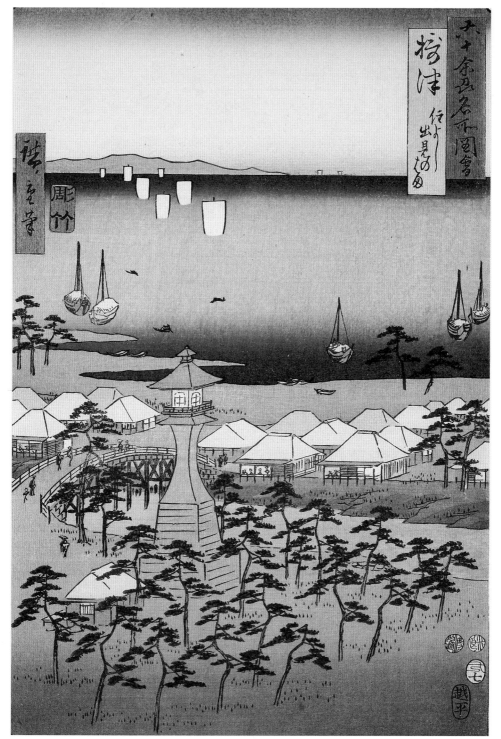

五畿内 ｜ 攝津國（大阪府、兵庫縣）

東海道

とうかいどう

伊賀國	伊豆國
伊勢國	相模國
志摩國	武藏國
尾張國	（江戸）
三河國	安房國
遠江國	上總國
駿河國	下總國
甲斐國	常陸國

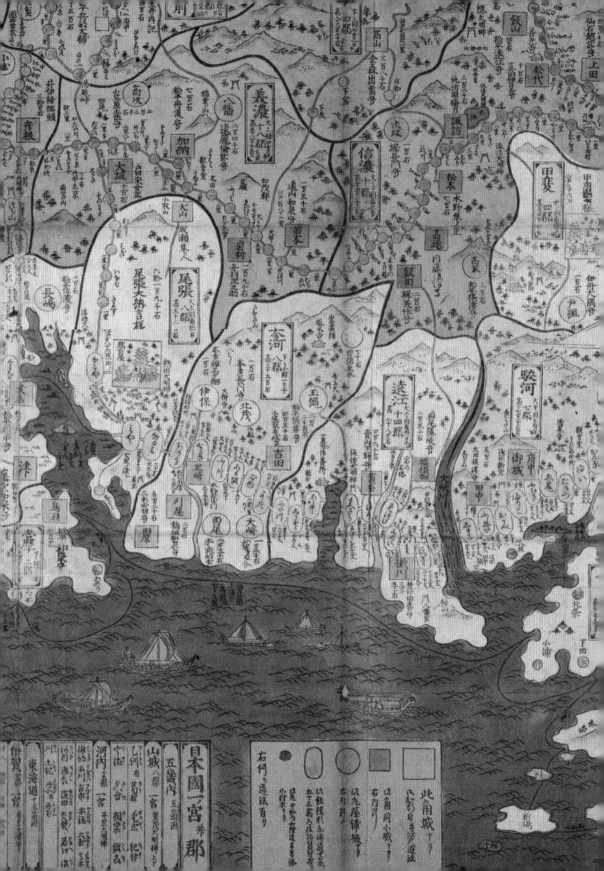

6 伊賀 上野
いが うえの

【三重縣伊賀市】

在廣重的《六十余州名所圖會》系列中，伊賀到常陸都歸屬於東海道。

伊賀上野距離伊勢的津市約四十八公里，是伊賀國的第一都市，藤堂家的分城 1，伊賀上野城也位於此。廣重將上野城畫在畫面中段，以俯瞰的構圖，讓上野四周群山環繞的地貌一覽無遺。

上野有兩個史蹟，一個是江戶三大復仇事件之一「伊賀越的復仇」發生的鍵屋十字路口，數馬在劍客荒木又右衛門援助之下砍殺了又五郎，位置就在上野市站以西一公里的大和街道上。另一個是一座古碑，位於農人町愛染院境內的小堂中，碑面刻著「芭蕉桃青法師墓」七個字，就是俳聖芭蕉的石碑。碑面文字出自芭蕉十哲 2 之一的服部嵐雪之筆，他與芭蕉同樣是伊賀的柘植町人。

1 上野城在藤堂高虎入城後，功能被定位為「攻破大坂城的豐臣政權」，在德川家康贏得大坂之陣，擊敗豐臣政權後，藤堂高虎將交通更為便利的津城視為本城，上野城則視為分城。分城的目的是用以保衛本城、與其他戰略地點形成聯絡網。

2 又名蕉門十哲，指的是松尾芭蕉門下最為傑出的十弟子。

耐人尋味的構圖

歌川廣重〈東海道五拾三次　保土谷　新町橋〉
©The Metropolitan Museum of Art

說到伊賀的名勝，通常第一個都會想到上野城，然而這幅畫卻像是將主角放在一邊般。有一說認為廣重是因為這裡是俳聖芭蕉的故鄉，而有所感觸，旅人往來於街道的景象與建物屋頂交錯的黃、橙用色，讓人聯想到廣重的成名作《東海道五拾三次》，流露出一絲鄉愁。此外從近景的橋、宿場、關口一路延伸到上野城的視覺動線安排也相當巧妙，讓人很自然地注意到中景的上野城。

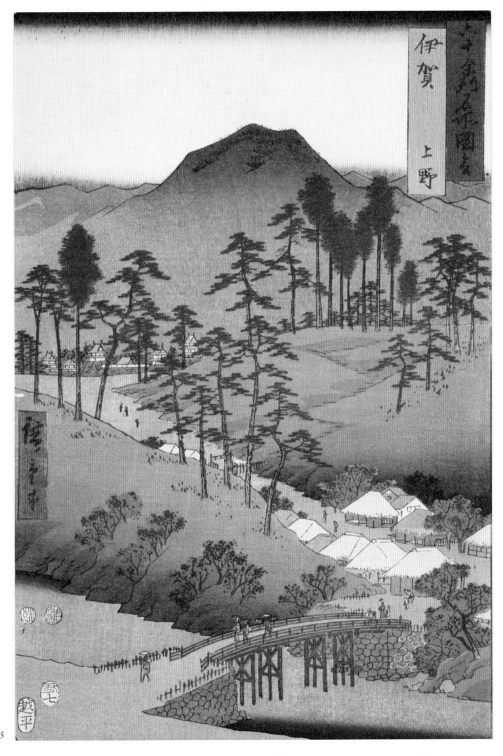

7 伊勢 朝熊山 峠之茶屋

いせ あさまやま とうげのちゃや

【三重縣伊勢市朝熊町】

伊勢的名勝包括宇治山田、二見、松坂等等，不勝枚舉，廣重特別選中了朝熊山，從山嶺的茶屋眺望，將二見浦盡收眼底。

朝熊山位於伊勢神宮背後、伊勢國和志摩國的邊界，不但景致絕佳，在山嶺茶屋附近、金剛證寺的門前也有許多民宅和商家林立。有名的萬金丹[1]也是這裡的名產。

1 江戶時代就名聞遐邇的伊勢名產，藥丸呈現黑色，可舒緩大吃大喝引起的腸胃不適。

歌川廣重〈伊勢參宮略圖〉部分
©National Diet Library

一生必訪的朝聖之旅

伊勢神宮供奉皇室的祖神「天照大御神」，為日本最崇高的聖地。江戶時代參拜伊勢神宮的朝聖之旅大為流行，成為庶民一生之願望。而位於朝熊山的金剛證寺鎮守於伊勢神宮的鬼門方位，前往伊勢神宮參拜的人們必會順道來此，甚至有「不上朝熊山就只能算是片面參拜」的說法，可想見當時的盛況。

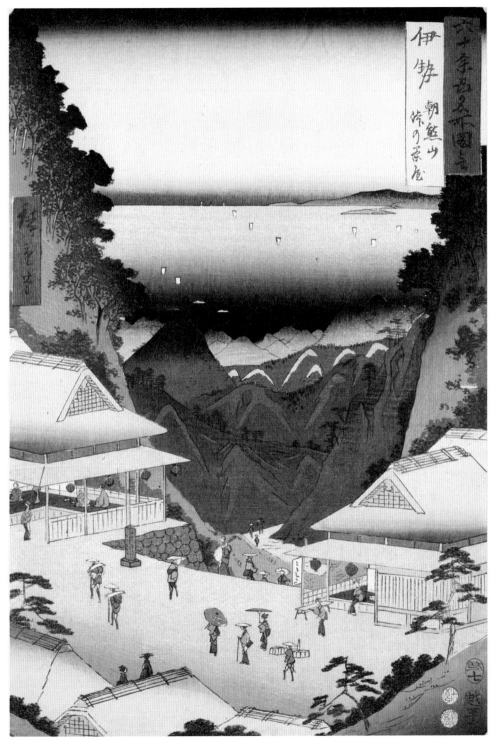

8 志摩 日和山 鳥羽湊

しま ひよりやま とばみなと

【三重縣鳥羽市鳥羽】

鳥羽湊（鳥羽港）是伊勢灣的天然良港，也介於海相不穩的熊野灘和遠江灘之間，恰到好處的地理位置，讓鳥羽湊成了知名的避風港。港灣內有無數的島嶼，後方又坐擁群山，無論是從海上或從島上眺望，都能看到絕佳景致，獨特的港口風情如今依然吸引各地的觀光客來訪。

鳥羽町（現鳥羽市）的近郊有一座日和山，山頂設有瞭望台，可以飽覽整個志摩海岸的島嶼。自古以來，船員都習慣登上山頂觀察天候狀況，因此才取名為日和山。畫中的山應該就是日和山，現在已經蓋了公園，整頓得很好。

俯瞰鳥羽港的景致
©PIXTA

得天獨厚的伊勢志摩

位於志摩半島東北部的鳥羽市是受大海眷顧的地方，谷灣式海岸不僅是天然良港，還可以看見蜿蜒曲折的海岸線與多座島嶼形成的絕美風景。歷史悠久的海女文化也讓我們能夠在此盡情享用新鮮海產，而世界最早的養殖珍珠也發源於此。廣重在本作的近景描繪了港口與民家的生活風景，讓這片自然美景更增添溫度。

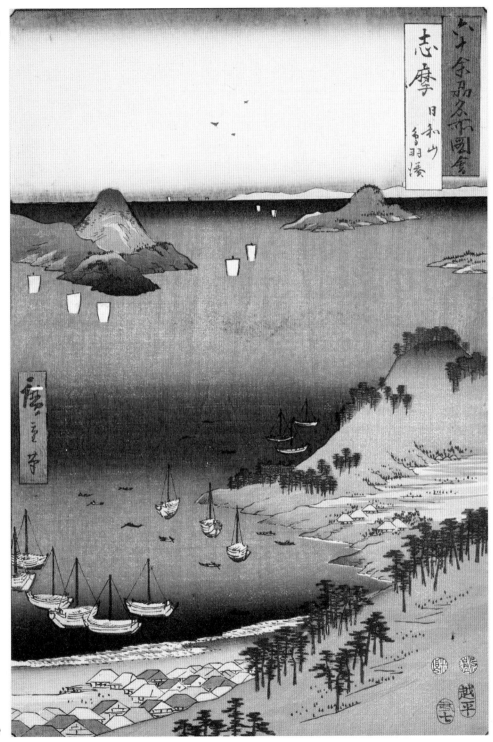

津島町（現津島市）在名古屋市以西二十公里左右的地方，屬於愛知縣海部郡[1]。津島祭是愛知縣社津島神社的祭典，在每年舊曆六月十四和十五日這兩天舉行。津島祭又名提燈祭，十四日晚上為「宵祭」，船上的山車會有五彩繽紛的裝飾，上段放上一綑粗稈草捲，白色燈籠繫在竹竿上並插進草捲裡固定；中段是喧騰的樂器演奏，隨著船行在河上來來回回。十五日早上的「朝祭」會在同艘船的上段放置屋台和能樂人偶，中段裝飾華美，笛子與太鼓的樂聲在河上飄揚，形成獨一無二、具有地方特色的人文風景。

津島神社又名午頭天王、津島祇園，供奉素盞嗚尊等十神，這個河上的慶典與京都的祇園祭齊名，名聲相當響亮。

愈夜愈美麗的祭典

©PIXTA

津島神社的天王祭擁有近六百年的歷史，為日本三大川祭之一。船上的燈籠具有象徵意義，垂直排列著十二盞燈籠，代表一年的十二個月；而半圓形的架子上則掛著三百六十五盞點燃的燈籠，代表一年的天數。不過畫中直立的燈籠數量卻是十三～十七盞不等，根據考證廣重並未親自造訪，而是參考《尾張名所圖會》創作出來的。話雖如此，畫中的鮮明配色與充滿魄力的構圖，還有墨色暈色所營造的夜間祭典氛圍，都展現了廣重的功力。

40

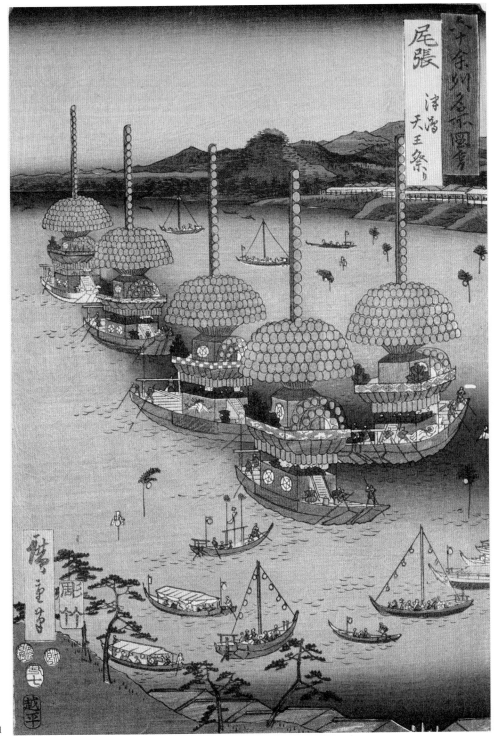

三河 鳳來寺 山巖

みかわ ほうらいじ さんがん

【愛知縣新城市】

鳳來寺是南設樂郡鳳來寺村（現新城市）鳳來寺山腰的天台真言寺廟，據說是推古天皇時代的僧人利修所創建，堂塔相當壯麗，傳聞開基堂是由飛驒工人所建，三重塔則是源賴朝發起、梶原景時所建，這兩棟建築特別出名，不過山上極盡美善之能事的東照宮也不遑多讓。

奧之院、六本杉、勝岳院、隱水、高座石、巫女石、尼行道、行者返、猿橋、篠石、馬背岩、牛鼻、妙法瀧等等名勝不可勝數，以前與遠江的秋葉山同樣負盛名，不過意外的是，在德川家康是藥師如來化身的迷信流傳開來後，德川幕府也尊崇備至。有兩首俳句與此地相關——「急病夜泊破屋間，求得被縟伴我眠」、「冷泉代主來祈福，蕈菇顆顆如念珠」，前者是出自芭蕉，後者是寶井其角之作。

雲深不知處的秘境

通往仁王門的階梯
©PIXTA

因火山活動形成的鳳來寺山標高六九五公尺，山勢險峻，從朱紅色的仁王門開始，必須登上一千四百二十五階台階才能抵達鳳來寺。而本作雖以鳳來寺為題，卻不見建物主體，廣重善用直向構圖的優勢，改以綿延不絕的石階來襯托靈山的莊嚴，橫向而多彩的槍霞更增添了神聖感，成功營造出秘境氣圍。

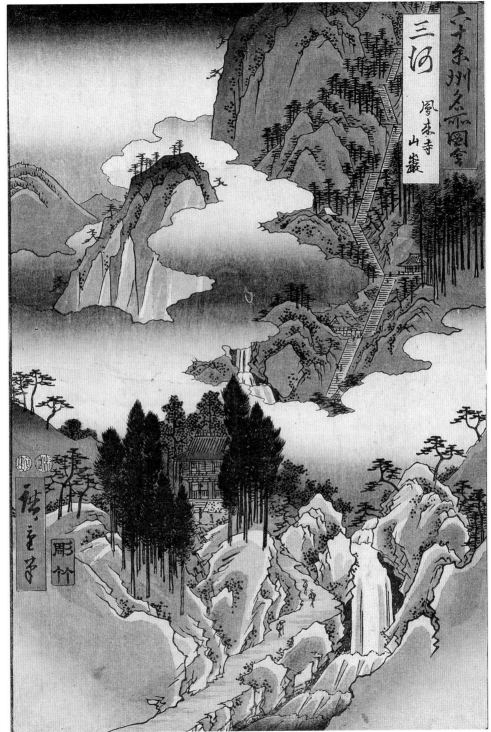

11 遠江 濱名之湖 堀江館山寺 引佐之細江

とおとうみ はまなのみずうみ ほりえかんざんじ いなさのほそえ

【靜岡縣濱松市】

濱名湖的景致如今依舊為東海道之旅增色，濱名的鐵橋和弁天島的美景為沉悶的火車之旅帶來不少情調。

濱名湖雖以湖為名，但過去並不算湖泊，曾連通濱名川通往大海，明應七年（一四九八）八月的大地震與海嘯造成地貌改變，寶永四年（一七〇七）的地震再次改變了地形，才造就現在的模樣。

湖泊的變化豐富，因為連通引佐細江（細江湖）、豬鼻湖等各處的水域，所以景致多彩多姿，弁天島、村柿、和田、館山寺、飛石、赤岩、豬鼻湖、本興寺、濱名館、大崎、北弁天洲是自古以來最有名的濱名十二景。

廣重畫的並不是濱名湖的海口，而是引佐細江，前往湖的對岸可以看到潮見觀音傳說[1]中知名的潮見坂，讓人想到俳句「別來相送潮見坂，辭別繁花與霞煙」。

1 潮見坂可以飽覽遠州灘，傳說有人在遠州灘捕魚的時候撈到了天然木頭刻的觀音像，並送到藏法寺，住持決定將觀音像供奉在景觀好的地方，成了後來知名的潮見觀音。

刷次之間的微妙差異

不同刷次的版本

引佐細江是位於濱名湖東北側的內灣，所謂的「細江」即是小湖之意。

畫的左側可以看到標高五十公尺的館山，半山腰上的建築群即是館山寺。呈倒 S 型彎曲的水面施加了暈色，增添了水流注入濱名湖的動感。另外遠景天空的一文字暈依版次而有不同顏色的版本，也算是本圖的特色之一。

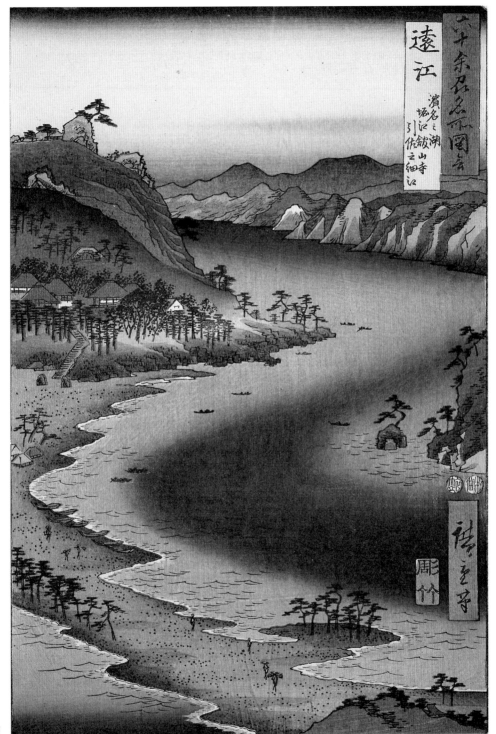

六十余州名所圖会

遠江

濱名之湖
堀江
鏑山寺
引佐之細江

廣重筆

彫竹

12 駿河 三保松原

するが みほのまつはら

【靜岡縣靜岡市】

舉頭望富士山靈峰，低頭看清見潟，三保獨占了山與水之美，在國外也享有盛名。謠曲《羽衣》的故事也是發生在此地，因此有很多文人雅士來造訪。

出航清見潟，行船三保岸，明月走松梢，此景尤可觀。

這首名歌收錄在《新古今和歌集》，還有寶井其角「三保海岸松木原，領巾飛掛枝頭間」、大島蓼太「風動三保岸邊松，靜聽清風豎琴聲」、明治的俳人正岡子規「三保原春日夜半，霧氣起群松林間」。文人各有詩情，呈現出豐富多變的詩意。這裡的交通有些不便，可以從東海道的江尻站（現已改名為清水站）搭乘公車或機動船。

流傳於三保松原的美麗傳說

©PIXTA

《羽衣》為能劇的劇目，有一個漁師白龍住在三保松原，某一次他出外釣魚發現松樹枝上掛著美麗的衣裳，想帶回家當作傳家之寶。此時天女出現了，希望他歸還羽衣，白龍說只要可以看到天女之舞就會歸還，於是天女穿上羽衣跳舞，一邊詠歎三保松原之美，一邊漸漸消失在富士山頂。

廣重的畫可說重現了《羽衣》的故事場景，為三保松原增添了傳說的神秘之美。初夏的富士山上還留有一點殘雪，在清晨日光的照射下，富士山的表面和雲彩都被染紅，充滿廣重特有的詩意。

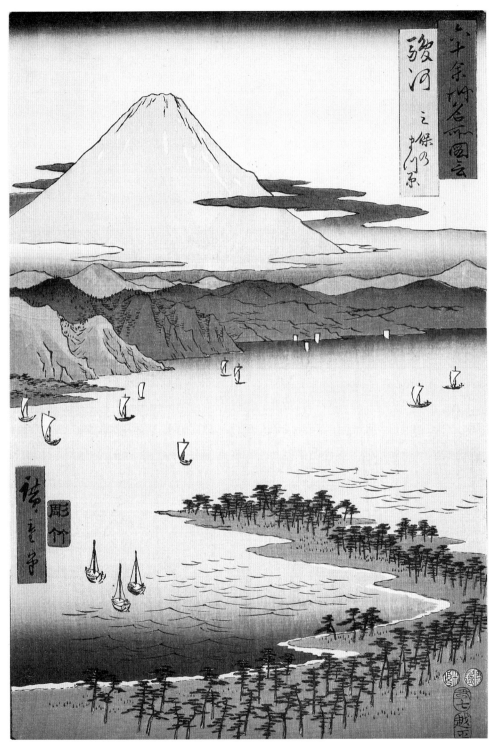

47

13 甲斐 猿橋

かい さるはし

【山梨縣大月市猿橋町】

猿橋是甲州路上的一大奇景，從東京往西行，猿橋站前不遠處，桂川鐵橋的右手邊就是猿橋。橋長三〇‧九公尺，距離水面約三十一公尺，沒有橋墩，只用巨大的建材堆在斷崖上支撐橋面，這種結構蔚為奇觀。據傳猿橋是飛驒工人所建，是日本知名的三奇橋之一。

猿橋位於桂川上游，河面並不寬，可是水流湍急，以前都是搭渡船順流而下，據說某一次有個路過的工人看到無數的猿猴擺盪藤蔓，身手矯健抵達了對岸，因此構思出這個奇案，也成為猿橋橋名的由來。

猿橋的獨特結構　　　　　　　　©PIXTA

令人驚嘆的木造橋結構

猿橋的結構稱為「刎橋」，特色是不使用橋墩，將稱為「刎木」的支材插入岩壁中，層層堆疊、相互支撐而成，而刎木上的屋簷構造是為了減緩木頭腐蝕所設計。不過如今我們所見的猿橋已在一九八四年整建，骨架換成了耐用的鋼材。

廣重在天保十二年（一八四一）時曾赴甲州（今山梨縣）旅遊，被猿橋奇特的結構所震撼，創作出《甲陽猿橋之圖》（一八四二年左右）。相隔十二年後，廣重經手相同主題，在畫面構成和細節處理上還是有十足的臨場感，讓觀者彷彿身歷其境。

48

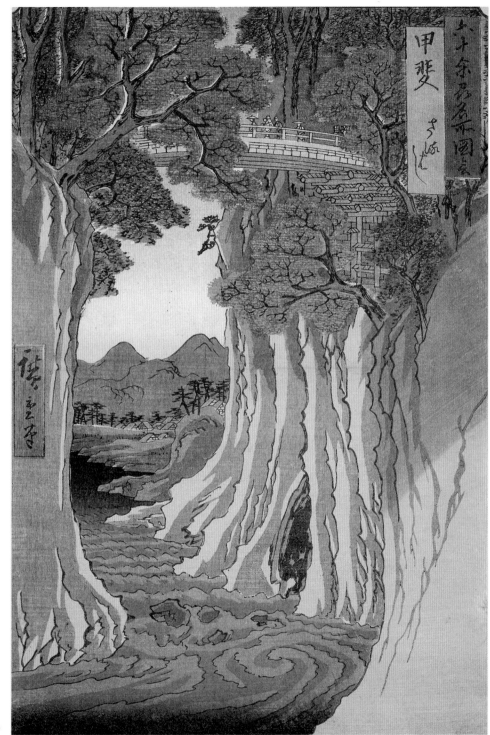

14 伊豆 修禪寺（修善寺）湯治場

いず しゅぜんじ とうじば

【靜岡縣伊豆市修善寺】

伊豆處處都有溫泉街，不過如果提到「有歷史古蹟的溫泉勝地」，一定要從修善寺說起。修善寺溫泉為了文化保存並沒有大興土木，只在桂川兩岸建設溫泉旅館，廣重也在畫中原汁原味呈現這個景象，頗富趣味。修善寺位於橋右側的半山腰，是大同二年（八○七）由弘法大師所創建，建長年間（一二四九～一二五六）一位宋朝禪僧從鎌倉來到這間寺廟，因其肖似中國的廬田，因此取了別號「肖廬山」。修善寺因為歌舞伎《修善寺物語》[1]而家喻戶曉，這裡對源氏來說是間無法忘懷的禍患之寺。

源賴朝之子源賴家世稱時運不濟的將軍，他因北條的奸計陷害而遭到幽禁，最後被暗殺，在澡堂魂斷刀下，地點發生在這間寺廟。建久四年（一一九三），源範賴遭其兄賴朝懷疑叛變，在賴朝手下梶原景時的討伐之下，最終也在此自我了斷。

現在交通比從前方便了許多，不過在駿豆鐵道鋪設之前，通往修善寺的路程是相當不便的。或許也因此，修善寺溫泉街直到近年都習慣晚上九點左右就緊閉門窗，形成相當獨特的溫泉街文化。

1 歌舞伎劇目，鎌倉幕府二代將軍源賴家蟄居修善寺，後因北條氏的夜襲而喪命於此。

修善寺溫泉的發源地

修善寺溫泉是伊豆最古老的溫泉，相傳在平安時代弘法大師經過此地時，被一位少年的孝心感動，便舉起法器獨鈷杵敲擊河底的岩石，遂湧出了溫泉，讓孝子生病的父親使用。廣重也忠實地將這個發源地呈現在畫中，往橋的上游看去可以發現象徵獨鈷杵的石碑矗立於河中央，一旁的水池即是獨鈷之湯。

獨鈷之湯　　　　　　　　©PIXTA

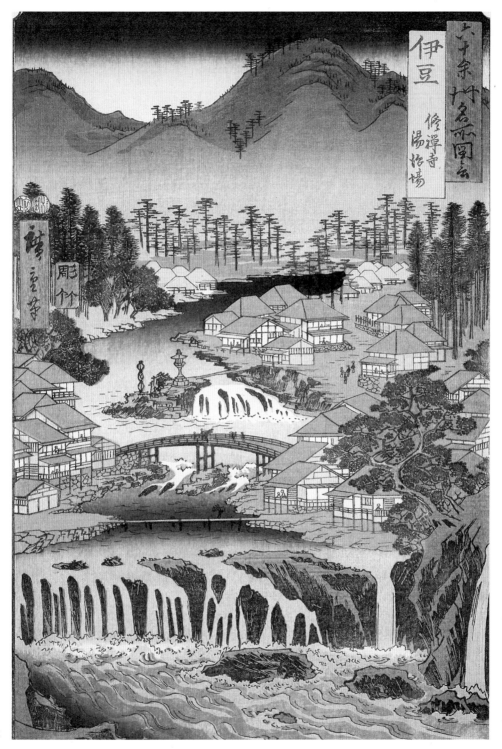

15 相模 江之島 岩屋之口
さがみ えのしま いわやのくち

【靜岡縣藤澤市江之島】

時至今日，說到湘南的名勝所指依然是鎌倉片瀨，其中最重要的非江之島莫屬。說到湘南的名勝所指依然是鎌倉片瀨，其中最重要的非江之島莫屬。沿岸平緩的山稜線相連，挺拔的白雪富士聳立在西邊藍天下，蔚藍大海的風浪與天邊連成一線，整張圖展現出雄偉壯麗的風景，散發出濃濃的南國風情。除了風景之外，江之島的史蹟傳說也是自古深受民眾喜愛。

在通往島中央的中津宮和奧津宮途中有一個危崖，這裡是一遍上人的修行地，而知名的稚兒淵就在奧津宮後方。以前島上的岩本院有一位稚兒名為白菊，他愛上了建長寺的僧人自休，最終想不開，留下了一首和歌「信夫里人問，白菊何處找？抑鬱滿情腸，沒入江之島」，隨後投身此淵，自休聽聞後也隨他而去。雖然僅止於傳說，不過至今已不知道有多少對怨偶投身此淵，在死後成全彼此的悲戀。

廣重畫了島後方的「岩屋」洞窟，裡面有辨財天的小祠和天照大神堂，據傳這個洞窟與富士山的「人穴」相通，不過可想而知這只是穿鑿附會而已。從片瀨走棧橋到這座海中的小島大約是五四五公尺，周長約四公里，島上半數是旅館和餐館，頗具規模，是個規劃完善的遊覽勝地。

魔鬼藏在細節裡

岩屋為長年經過風與海浪侵蝕而成的自然岩洞，為了展現大自然的鬼斧神工，廣重透過「板暈色」的技法去呈現岩壁的肌理，植被的綠色也安排得相當細膩，讓畫面立體了起來。採直幅構圖的這張畫，乍看會覺得這個限制讓遠景的富士山和近景的江之島無法完整呈現在畫中，但事實上廣重巧妙地運用這個特點，使得超出至畫外的部分反而更宏偉、想像空間更多。

隅田川是流貫大東京的河川，如今沿岸風景也愈發紛雜無章，不過這條河自古以來就是武藏國和下總國的分界河。隅田川流經曠野，岸邊的風光也受到眾人讚賞，許多讚詞都留在文獻之中。「盛名都之鳥，遊子欲相問，伊人在京城，安然或困頓？」這是首有名的和歌，據傳在原業平離開京都東行的時候，聽聞隅田川游水的鳥鳴，才吟詠了這首歌。更久以前，鎌倉幕府的日記《吾妻鏡》在治承四年（一一八〇）的條目中記載，上總廣常率領了兩萬大兵橫渡隅田川，與源賴朝軍會合。歷代的文人都喜歡以隅田川為題材，明治時代的文豪幸田露伴在〈折折草〉中，精準補捉了「浮島的秋月、綾瀨的蹄帆、闘屋的夜雨、長堤的夕照、梅塚的暮雪、外田的落雁、鐘潭的晴嵐、村寺的晚鐘」等所謂的隅田八景。

正岡子規「春雨湖中行渡船，傘高傘低皆可觀」寫的是雨中的隅田川，加藤千蔭「舟遊隅田川，墨堤滿櫻花，槳棹滴水香，河映花影下」寫的是櫻花墨堤，不過隅田川雪景也別有一番風味。

不論古今皆迷人的隅田川畔

©PIXTA

這幅隅田川雪景中，除了主角隅田川外，在右下角還可以看到淺草寺的分院──待乳山聖天、今戶橋，還有豬牙船上載著清晨從新吉原打道回府的恩客。現在從相同的角度往對岸的向島望去，可以看到東京的新地標──晴空塔。

為了襯托銀白的雪景，廣重刻意控制了本作的刷色數量，僅使用河流的藍、朝陽的紅呈現，多了份清晨的寧靜。而河川使用了「板目�摺」，印版的山形紋如同水面的波紋般，為畫面增添了層次。

54

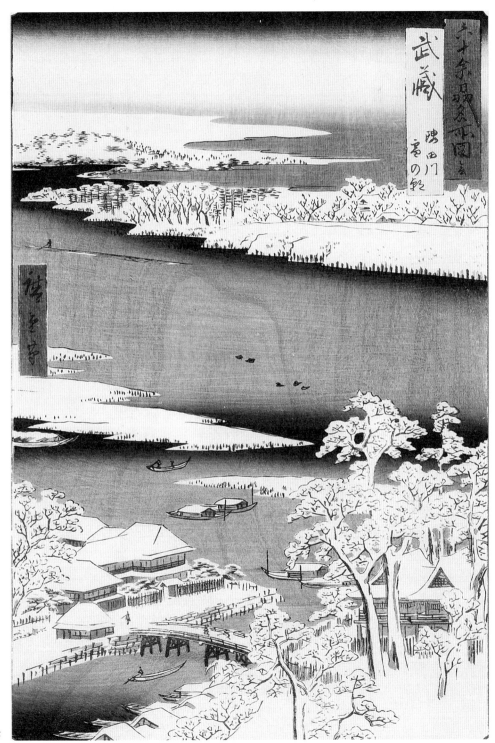

17 江戶 淺草市

えど あさくさいち

在廣重的畫中，右方是五重塔，左方是仁王門（寶藏門），現在的雷門遺跡[1]。在慶應元年（一八六五）之前是一扇東西向六間半（一一‧八公尺）的門，東有風神像，西為雷神像，雷門在當年因火災而焚燬後已經無影無蹤。廣重作畫時這扇門當然還存在，每天都有名為「淺草市」的市集，在雷門和仁王門之間長二百多公尺的空間開市，淺草市自古以來就相當出名，因此廣重將市集入畫，即是現在的「仲見世商店街」。

仲見世閻魔堂、江戶六地藏、久米平內兵衛之社（久米平內堂）、又名鹽嘗地藏的因果地藏都在這條街上。

推古天皇三十六年（六二八）三月十八日，宮戶川的漁師檜熊濱成兄弟與土師中知一同在隅田川釣魚時，漁網內出現了一寸八分的佛像，這就是觀音堂中供奉的觀世音像。天慶五年（九四二），平公雅重建了淺草寺，興建本堂、五重塔、輪藏和鐘樓。現存的五重塔是天和時代（一六八一～一六八四）火災後重建而成[2]。

1 雷門在一八六五年燒毀後，直到一九五〇年代才重建，在《大日本六十余州名勝圖會》成書的時間點，雷門只剩下遺跡。

2 這座五重塔後來再度毀於昭和二十年（一九四五）的東京大空襲。如今我們所見的五重塔於昭和四十八年（一九七三）重建，並從本堂東側移到了西側的位置。

兩種風情的江戶

©PIXTA

在本系列作中，不知是因為江戶是廣重生長的土地，還是考慮到主要購買族群是江戶人，只有江戶是例共畫了兩幅。從市集販賣的注連繩飾、羽子板以及雪景來看，可以推斷畫的是年末辦年貨的「歲之市」。熙來攘往的熱鬧景象也凸顯了第一大都市江戶的活力，與上一幅隅田川相互對照，可說是一動一靜、白天與夜晚的對比。

56

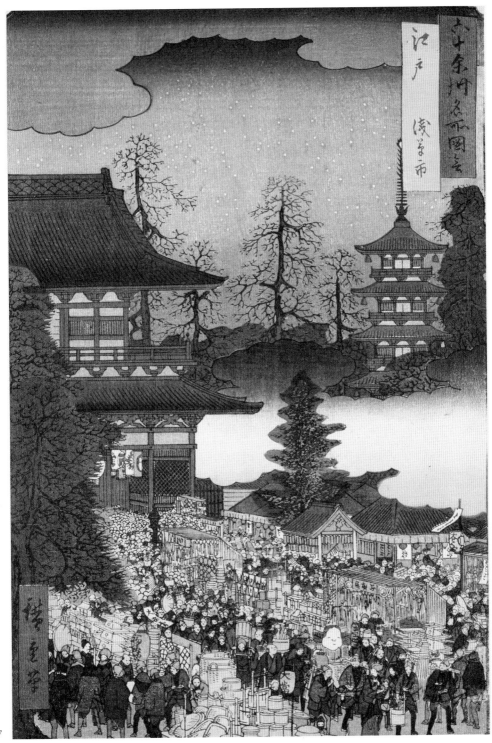

18 安房 小湊 内浦

あわ こみなとう ちうら

【千葉縣鴨川市】

小湊因日蓮聖人而聲名大噪，文永五年（一二六八），為了拯救於天地異變與國難之中的日本，志士日蓮聖人以〈立正安國論〉奉諫國家。他在皇紀一八八二年，即貞應元年（一二二二）二月十六日，誕生於房州一角的小湊。文永元年（一二六四），日蓮聖人為報答亡母的恩情，建立了一間四面[1]的草堂，這是現在「小湊誕生寺」的起源。由於附近興津城主佐久間的信奉，讓小湊誕生寺成為天下的名剎。

小湊還有許多日蓮聖人相關的古蹟，全日本眾多善男信女都會來參拜，讓這裡一舉成了天下名勝，不過奇岩奇松望向遼闊大海而立的景致確實也令人讚不絕口。現在已經有鐵路通往小湊，從東京出發一遊，無論是順時針或逆時針的路線都相當便利。

1 指的是置中的方形母屋（一間）四面皆有延伸屋簷與外廊的建築形式，佛像會安放在母屋中，外緣供信徒參拜。

廣重的房總旅行

內浦灣的實際景象
©PIXTA

廣重於本作出版前一年的嘉永五年（一八五二）曾到千葉縣的房總半島旅行，因此畫中內浦灣（又稱鯛之浦）周邊的山勢、海岸線到斷崖前端的大小弁天島，配置都與實際地形相去不遠。而中央最前方的建築物就是誕生寺，畫面最前方也可以發現途經山道前往參拜的信眾。海上揚起的船帆也讓人感受到海風吹拂，可說格外生動的作品。

58

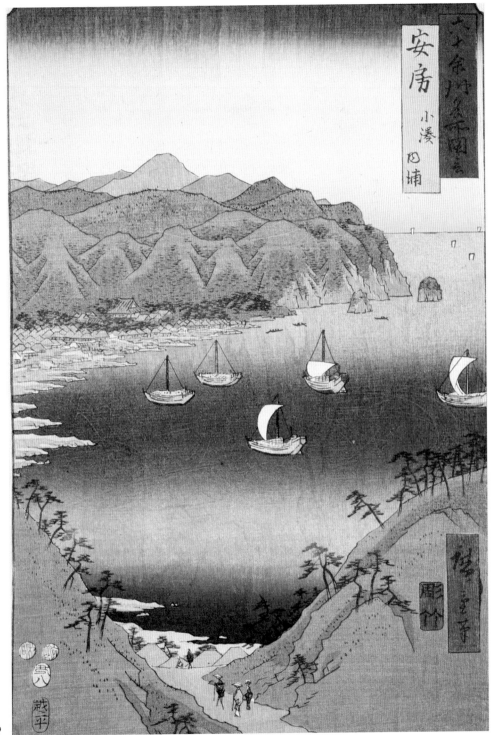

19 上總 矢指浦 通名九十九里

かずさやさしがうら つうめいくじゅうくり

【千葉縣】

恐怕沒有比濱海的九十九里濱更雄壯又莊嚴的地方了，這個海濱的拖網漁業尤其聲勢驚人，是當地名列前茅的人文風景。從下總國的飯岡到上總國大東岬大約十七里（六六·七公里），既然如此為什麼會稱之為「九十九里濱」？據古文獻記載，鎌倉時代流通的中國度量衡以六町為一里，因此稱之為九十九里。除此之外，傳說源賴朝來到這個海岸，每隔一里就豎一根箭，總共豎了九十九支，而這裡所謂的一里顯然也不是「三十六町為一里」[1] 的里。

1　在三十六町為一里的單位制中，一町大約一〇九公尺，一里將近四公里。

熱鬧的漁業景象

©PIXTA

九十九里濱位於千葉縣房總半島東岸，從刑部岬到太東崎是延綿六十六公里的海灘。此地如廣重所繪，盛行拖網漁業，是捕撈沙丁魚的大本營。拖網漁法一次需動員大量人力，漁船從海上拋網，沙灘上則有近一百名的漁夫合力將漁網拉上岸。現在仍作為文化體驗活動的一環不定期舉行。

60

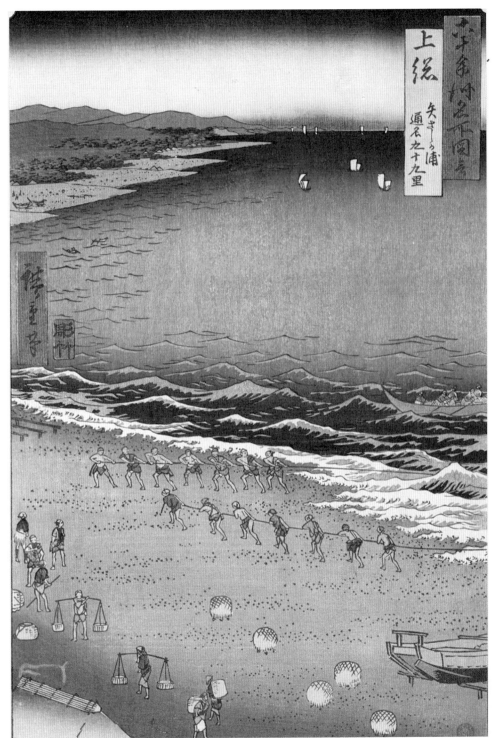

20 下總 銚子之濱 外浦

しもうさ ちょうしのはま そとうら

【千葉縣銚子市犬若】

銚子犬吠岬（犬吠埼）正對波瀾壯闊的太平洋，是個難得讓人覺得雄壯威武的風景名勝。大利根的河川流經銚子進入太平洋，並在海口形成了東海岸的要津「銚子港」。白浪沖刷沙岸邊高高堆起的巨岩，景色真的非常壯觀，不但冬暖夏涼，可以當海水浴場，又是避寒地，近年愈來愈多都市人會聚集在這裡。

犬吠岬有一座知名的燈塔，為海岸風光增添一股趣味。白色的一等燈塔 1 距海面五十一公尺高，光束在黑暗中可以遠及七十四公里，是航海者絕佳的指標。附近還有君濱、犬若、阿值賀島、仙窟、屏風岩（屏風浦）等名勝，在春陽和煦之日，很適合來撿貝殼或散步。

1 使用一等燈器的燈塔，目前全日本總共只有五座燈塔屬於一等燈塔。

濃縮在一幅畫中的海岸奇景

犬吠崎沿岸洶湧的海浪
©PIXTA

本作題名中出現的「外浦」，如今已找不到對應的地名。但從畫中的景觀推測，畫面右側方正正的斷崖峭壁應是名為「屏風浦」的海蝕崖，而中央偏左的奇岩即是「千騎岩」，遠方還可以看到浮現在水平線上的房總半島和富士山。不過屏風浦和千騎岩實際上相差近十公里，如此壯觀的景象實際上僅存於畫中。

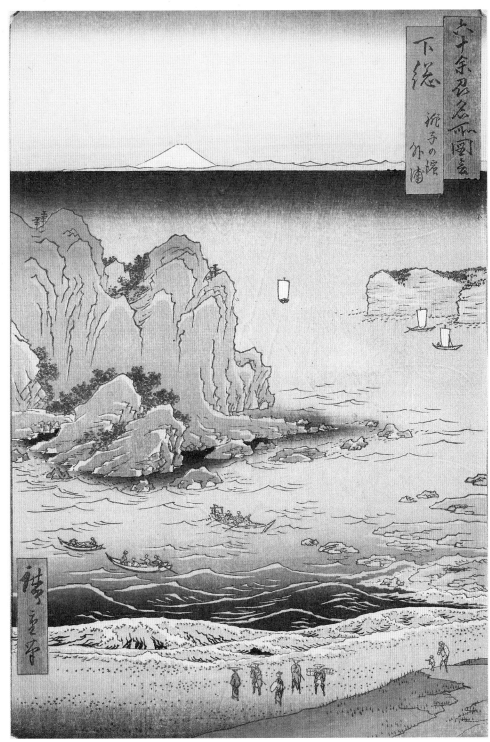

六十余州名所圖会

下總

銚子の濱
外浦

21 常陸 鹿嶋大神宮（鹿島神宮）

ひたち かしまだいじんぐう

【茨城縣鹿嶋市大船津】

鹿島的鹿島灘與九十九里同樣都以海流湍急聞名，地理位置略為邊陲，交通不便，不過因為有歷史上知名的古蹟鹿島神宮，因此旅客也絡繹不絕。

鹿島神宮屬於官幣大社，供奉武聖武甕槌命，神宮自從崇神天皇時代（西元前一四八～三〇）就已坐鎮此地，可見創建歷史之悠久。自古以來歷代朝廷的鹿島信仰都相當深厚，日文更以「從鹿島出發」表示「啟程」的意思，武將在出征前照例也會來鹿島神宮參拜，祈求凱旋歸來。神聖的老松古杉憑添一股空闃靜謐感，古色古香的廟宇沒有奢華的味道，讓人見了更生敬畏之心。境內有名木、鹿園、鏡石、要石、御手洗等等，還有所謂的鹿島八景和鹿島七大不可思議。霞浦有水鄉遊覽航線，無論從土浦或佐倉出發都能輕鬆抵達。

東國三社參拜

鹿島神宮是全日本約六百座鹿島神社的總本宮，與千葉縣的香取神宮、茨城縣的息栖神社並稱為「東國三社」。在江戶時代相當流行前往東國三社參拜，畫中的水上鳥居正是鹿島神宮的一之鳥居，大船津作為水運要衝及參拜的第一站相當繁盛。本作透過遠近法構圖及多重暈色，讓景色格外有立體感。

©PIXTA

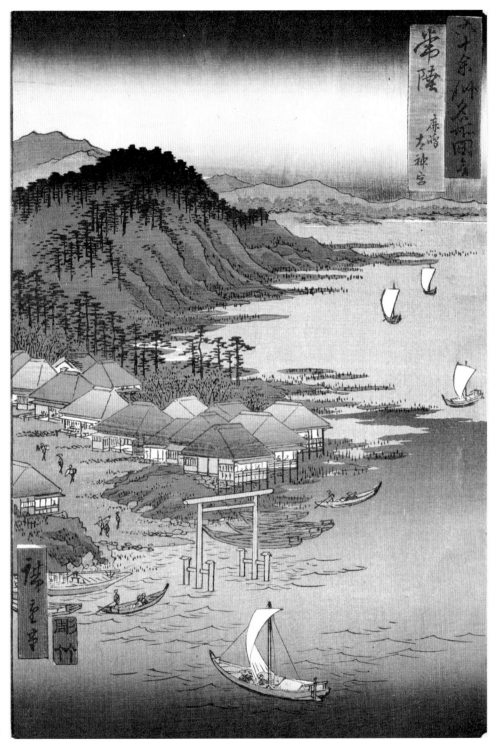

東山道

とうさんどう

近江國　下野國
美濃國　陸奥國
飛驒國　出羽國
信濃國
上野國

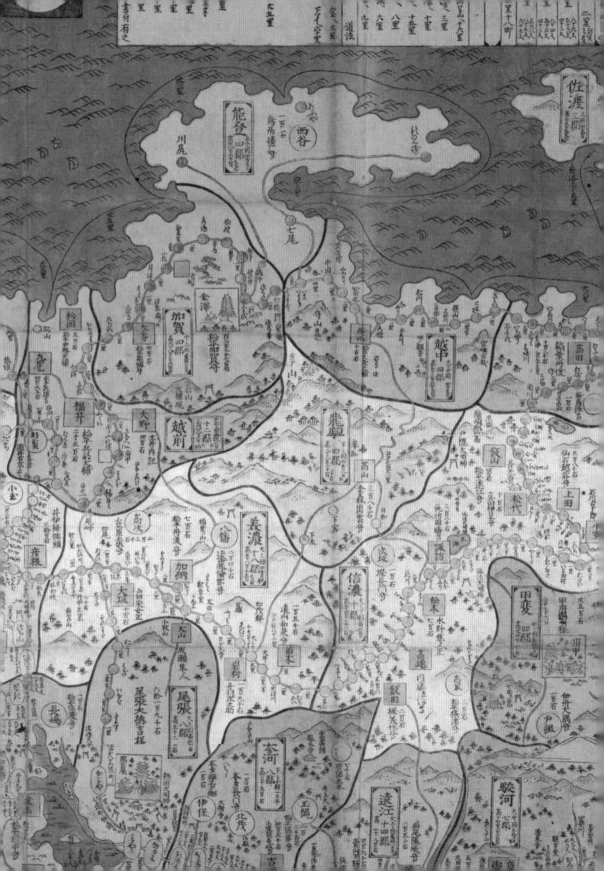

22 近江 琵琶湖 石山寺

おうみ びわこ いしやまでら

【滋賀縣大津市石山寺】

琵琶湖近江八景的名聲極其響亮，最近也有人說這個八景已經過時了，不過近江八景至今依然有一定的地位。如果單純是評比風景，或許會有其他地方的景色勝過近江八景，不過近江八景無可取代的地方在於景色背後蘊含的歷史，講到這個就不能忘了石山寺和紫式部的淵源[1]。

石山寺位於車站以南約一公里處，良辨僧正於天平年間（七二九～七四九）開創了這個真言宗寺廟。廟宇壯麗又優雅，小山都是岩石堆成，本堂前的八葉蓮花石更是奇景。從觀月台眺望中秋月亮也是一絕，芭蕉為此吟詠了名句「縱非盛名須磨海，亦有此湖秋月夜」[2]。

1 紫式部開始創作《源氏物語》的地點就是石山寺。

2 關於這首俳句，在近代的學術研究上多被視為託名偽作。

百畫不厭的近江八景

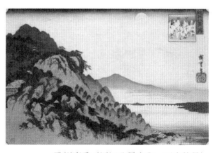

歌川廣重〈近江八景之內　石山秋月〉
©The Metropolitan Museum of Art

八景源自中國北宋時期描寫湖南湘江流域美景的山水畫題「瀟湘八景」，而所謂的「近江八景」即是琵琶湖周邊的風景，包含石山秋月、勢多夕照、粟津晴嵐、矢橋歸帆、三井晚鐘、唐崎夜雨、堅田落雁、比良暮雪，是浮世繪的愛用題材。當中最有名的便數廣重的《近江八景之內》，而面對這個熟悉的題材，廣重充滿玩心地將石山寺藏在畫外，留下山崖和瀨田唐橋供人想像。

美濃 養老瀧

みのようろうのたき

【岐阜縣養老郡養老町】

「古來傳盛名，瀑布拔地流，水絲織白絹，綿綿歲與壽」這首是八田知紀寫的和歌。

傳說以前這附近有一個貧窮的樵夫，他極其孝順地侍奉父親，可是因為家貧，無法讓父親喝他喜歡的酒。某一次，他聞到山間散發一股芳醇的酒香，一看之下，看到岩石之間迸出了宛如酒色般的潺潺細水，於是他汲水回家孝敬父親。靈龜三年（七一七）九月，元正天皇來此地出巡，聽聞這一椿盡孝的佳話，決定將泉水命名為「養老瀧」，並改年號為「養老」。

瀑布位於養老山的半山腰，在養老公園的西部，又名多度瀧。高三十公尺、寬四公尺，山氣清明，水聲淙淙，宛如仙境一般。

葛飾北齋〈諸國瀧廻 美濃國養老之瀧〉
©The Art Institute of Chicago

廣重 VS 北齋的瀑布大對決

說到浮世繪中的瀑布，通常會想到葛飾北齋在一八三三年左右發表的《諸國瀧廻》系列，當中也有同樣以養老瀧為題的作品。兩相比較之後可以發現，北齋著重於瀑布水流的動感，甚至連濺起的水花都捕捉到畫面中。至於廣重則是將瀑布這個主角放到最大，透過暈色表現出層次感，再利用印版的木紋呈現水流，可以感受到廣重追求創新的意圖。而廣重如此表現瀑布的方式，在後來的〈江戶名所百景 王子不動之瀧〉也可見到。

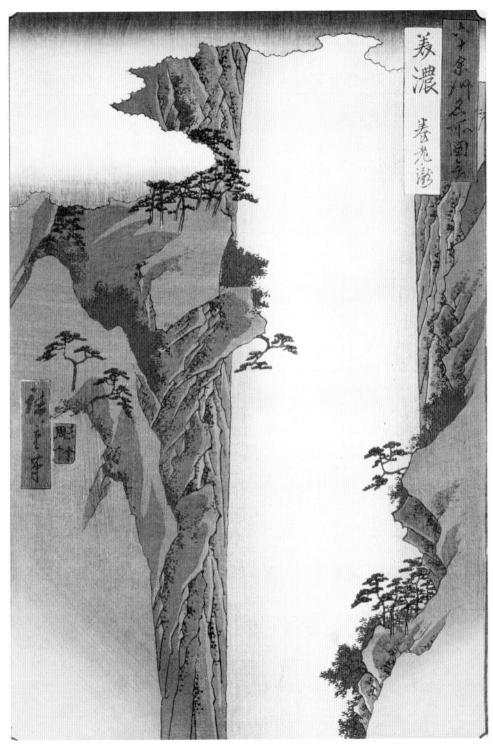

24 飛驒（飛騨）籠渡

ひだ　かごわたし

【岐阜縣飛驒市】

這是飛驒國吉城郡船津町（現飛驒市神岡町）大字谷的渡口，位於飛驒和越中之間。由於溪谷水流湍急，無法架橋，也無法渡船過河，只好在兩塊岩石上固定三條大繩，並吊上小籃子，以供行旅之便，算是很奇特的在地風景。

神通峽

©PIXTA

飛驒街道上的一大難關

這種稱為「籠渡」的渡河方式，出現在連結越中富山和飛驒高山的飛驒街道上，過去在富山灣捕獲的鰤魚經由這條幹道送往高山，再運往信濃（長野縣），因此又有「鰤魚街道」之稱。從照片中神通峽呈V字型的險峻峽谷即可知道，這條路對當時的旅人來說是多大的難關。

東山道｜飛驒國（岐阜縣）

25 信濃 更科田每月 鏡臺山（鏡台山）

しなの さらしなたごとのつききょうだいさん

【長野縣千曲市】

姥捨山的「田每之月」[1]是信洲的第一名勝，也是賞月名所。

姥捨山又名「更科山」，位於千曲川西岸，與埴科郡的鏡台山隔川相望，姥捨山上的觀月殿是個僅有二間，四面的小堂，不過在這個晴空賞月的勝地能看到「千田有水千田月」的景致，也是田每之月值得品味的地方。

關於姥捨山的故事，《大和物語》有記載：「信濃國更科有一夫，兒時父母雙亡，自幼幸得伯母照料，親如血肉。然其妻薄情，嫌婦老腰歪，常感不快，履履促夫抱老婦棄置深山，夫遂趁月明之夜，駝母遠道登高山，棄之山中。」小林一茶也嘲諷地寫道「似有若指稻草人，指向遠方姥捨山」。

1 指的是月色映照在梯田裡頭，每一片田裡都有一輪明月的美麗景象。

2 指的是「開間」，也就是兩個柱子之間隔的空間。二間即意指三根柱子分割成兩個空間。

讓俳聖念念不忘的明月美景

提到「更科」，就讓人聯想到松尾芭蕉的紀行文《更科紀行》，芭蕉更在日後懷念起這番美景，詠道「元旦朝陽升，思田每之日」。

本作將主題的梯田集中在右半部，用色豐富且飽和，左側的遠景（鏡台山、千曲川）則以低彩度的淡墨為主，襯托出「田每之月」的美。

儘管實際上月亮並不會一次倒映在每一塊水田裡，不過有種月亮隨時間推移在移動的效果，是非常有趣的表現手法。

©PIXTA

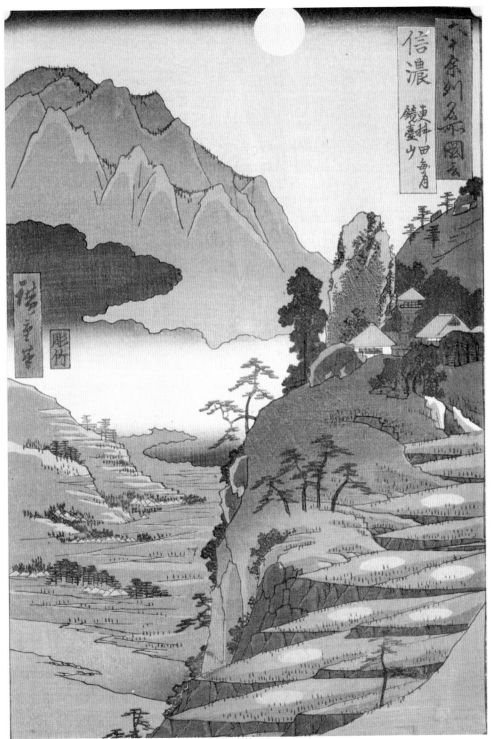

上野 榛名山 雪中

こうずけ はるなさん せっちゅう

【群馬縣高崎市】

榛名山與赤城、妙義兩山齊名，三座山合稱上毛三山。榛名山甚至有「榛名富士」、「伊香保富士」的別名，形似富士，相當美麗。

正岡子規寫「乘轎搖搖盪上山，榛名山上花草原」，坐轎子從二岳的山腳一路晃上山，到榛名山後眼界突然開闊，前方一片草原開著秋天的花，在微風中搖曳生姿。

榛名山的山腳有榛名湖環抱，還有隨侍在側的一畚山，頗有蕭穆坐鎮在榛名山群王座上的架勢。山雖不高，卻相當秀麗，可以從伊香保搭纜車[1]到榛名山山腳，再搭車約二公里來回湖畔。廣重畫的是榛名的雪景。

[1] 伊香保纜車已於一九六六年廢止。

倒映在榛名湖中的榛名山 ©PIXTA

白雪中的火山奇景

榛名山與富士山一樣是座活火山，火山活動造就了奇岩怪石的陡峭地貌。矗立於畫面中央的是榛名神社的東面堂，朱紅色的外觀襯托了冬雪的銀白，只可惜現已不復存在，剩下架於行者溪之上的神橋。

廣重在這幅作品中使用「板暈色」的技法，運用自然的濃淡變化呈現出立體感。除了溪流的藍色、建築的紅之外，幾乎全靠白與墨色去做出層次，可說是富有水墨山水畫逸趣的浮世繪作品。

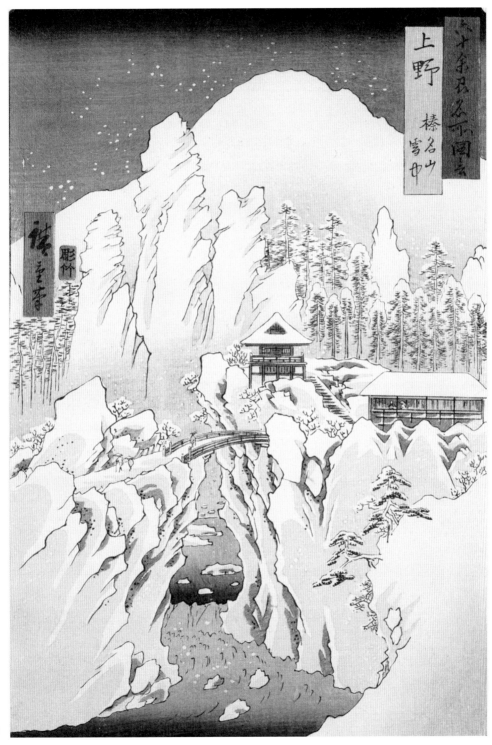

下野 日光山 裏見之瀧

しもつけにっこうさん うらみのたき

【栃木縣日光市安良澤】

東照宮讓日光相當出名，日光結合了自然美、藝術美與歷史美，沒有其他地方足以望其項背。巍峨山岳、怪石奇淵和瀑布湖水形成翠巒碧水之美，自然美和精緻的丹漆朱箔也相得益彰，讓人看得如痴如醉。

日光的紅葉尤其知名，賞楓者人數年年攀升，有增無減，不過孟夏的日光自有吸引人的本事，不遜於秋天，俳聖芭蕉不也寫了「崇偉日光及萬丈，新舊綠葉皆有光」嗎？

除了東照宮靈廟、華嚴瀧、中禪寺湖、戰場原，也可以攀登男體山，來這裡遊玩的人依行程可能會停留兩、三天。圖中的瀑布是「裏見之瀧」。

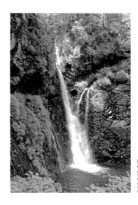

©PIXTA

日光三名瀑之一的魅力

位於日光的荒澤瀧，瀑布高四十五公尺、寬二公尺，規模雖不算大，但因為可以繞到瀑布背面，從後方欣賞，而有了「裏見之瀧」的別名。從畫中也能觀察到旅人穿過後方步道欣賞奇觀的景象，生動地將這座瀑布的特色表現出來，不過因為岩石崩塌位移的關係，步道現已禁止通行。

廣重巧妙地活用遠近法，表現瀑布從上游一路蜿蜒，最後一舉傾瀉而下的壯觀景象，為相當創新的手法。此外還運用橫向的槍霞將瀑底留於畫框之外，增加想像空間。

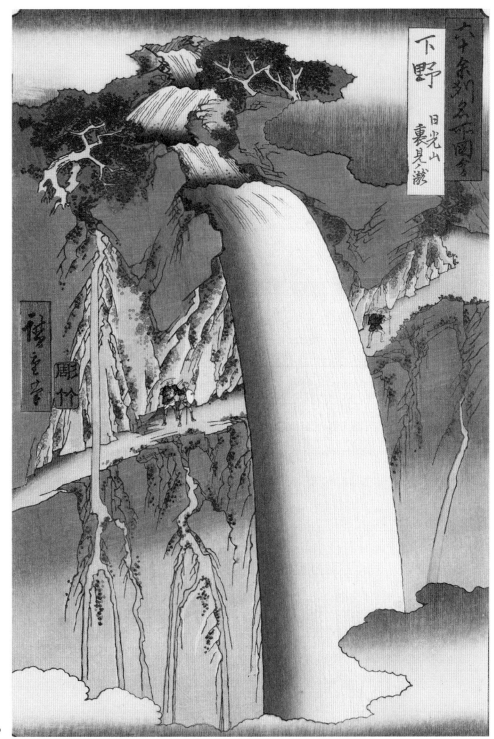

28 陸奥 松島風景 富山眺望之略圖

むつまつしまふうけい とみやまちょうぼうのりゃくず

【宮城縣宮城郡町島町】

日本三景之一松島的美已經不需要贅述，說起松島灣內的名勝，除了宮古島、寒風澤島、雄島、經島、福浦島和內裏島，還有不少名字古怪的島嶼，如化妝島、晝寢島、子育島、勘當裸體島等等，慈覺大師在淳和天皇天長五年（八二八）開創的瑞嚴寺五大堂也值得一觀。

松島展現了大自然的鬼斧神工，少有雄壯威武之勢，卻有庭院盆景之美，像是在欣賞中國的文人畫或山水畫，可是松島渾然天成的美又難以與其他東西相比擬，這大概就是日本三景之一的松島長久以來吸引眾人目光的原因吧。以下節錄芭蕉在《奧之細道》松島篇的其中一段：「松島美景乃日本第一，蓋不遜洞庭與西湖。海自東南入，內灣長三里，宛如錢塘江之潮。灣內島嶼無數，聳立者指天，俯臥者匐浪；或兩兩重疊，或三三交覆，或左或右，或離或連，或負或抱，如含飴弄孫。松蔭蔚然蓊鬱，海風吹動，可見枝葉兀自垂頭。其氣色幽然，如美人抹妝。此景可出自上古之大山神之手？使造化之天工，窮盡文人之筆墨」。

百聞不如一見的日本三景

©PIXTA

所謂的松島，指的是松島灣內二百六十餘座島嶼的總稱。而「日本三景」之稱源自江戶時代，儒學家林春齋在《日本國事跡考》中提到「松島，此島之外有小島若干，殆如盆池月波之景，境致之佳，與丹後天橋立、安藝嚴嶋為三處奇觀」，從此沿用至今。

本作忠實呈現小島星羅棋布於海面上的模樣。若想欣賞此美景，除了題名中的富山可以登高眺望這番絕景外，還有扇谷、大高森和多聞山，這四個景點並稱為「松島四大觀」，此外也可以選擇搭乘渡輪，近距離欣賞各個島嶼。

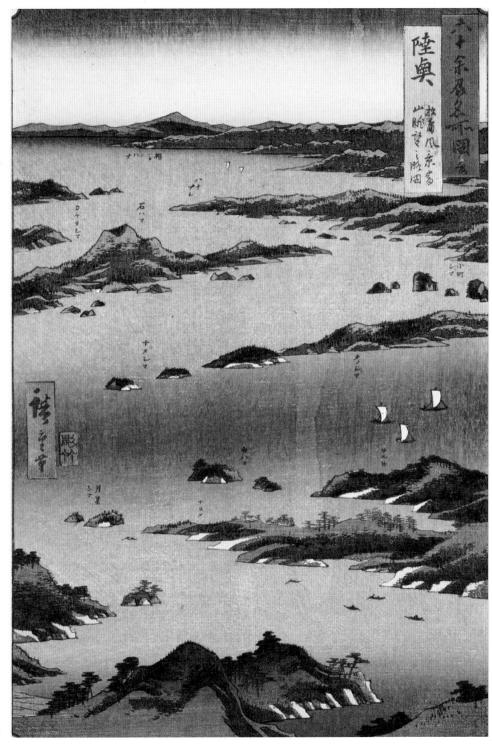

29 出羽 最上川 月山遠望

でわもがみがわ つきやまえんぼう

【山形縣寒河江市・東村山郡中山町】

芭蕉有名句「淅淅五月雨匯集，滔滔最上川湍急」，最上川不枉它日本三急流之名，上游的流速如飛箭般快速。河道長約二二九公里，發源於火山吾妻山北陰，進入西置賜郡後名為最上川，到下游成為酒田川[1]，注入酒田港附近。西鄉村鹽川附近的碁點、字長島的三河瀨（三瀨）、大高根村的隼，這個地方人稱「最上三難所」，是船夫最慎恐懼的河段。最上川流域中最美的地點「柏瀞」位於最上川東岸，推薦到一間名為「百日木茶屋[2]」的大餐廳喝一杯。圖中遠方的山是月山。

1 過去最上川的「發源～左澤」這一段名為「松川」，「左澤～清川」之間是「最上川」，「清川～酒田」之間是「酒田川」，現在已經統一稱為最上川。

2 已於昭和四十年（一九六五）拆除，只留下遺址。

綿延於山形縣的最上川

最上川流經山形盆地，四周為出羽三山（月山、湯殿山、羽黑山）圍繞。從畫中河面寬廣、水流平穩的景象來看，推測應該是在酒田一帶。河水的兩道暈色讓水流看起來更有立體感，誘導觀者的視覺隨河面的帆船移動，成功創造出遠近空間感。若想親身體驗俳聖芭蕉所詠嘆的急流，可以搭乘最上川遊船，讓自己置身流水中，聽著船夫的划舟小調，欣賞四季美景。

©PIXTA

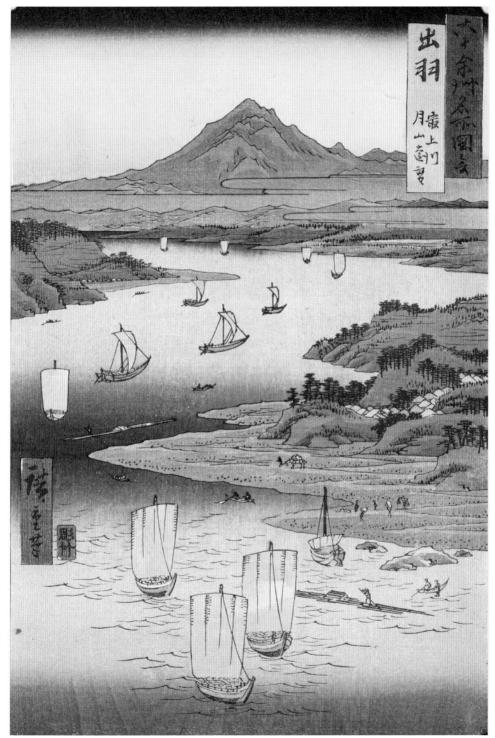

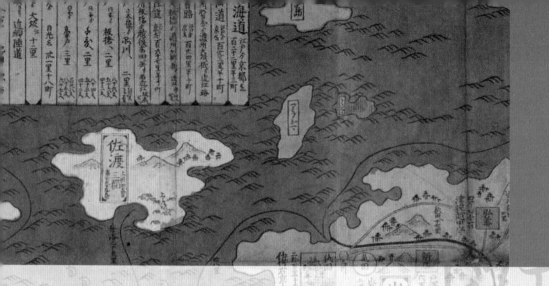

北陸道

若狹國
越前國
加賀國
能登國
越中國
越後國
佐渡國

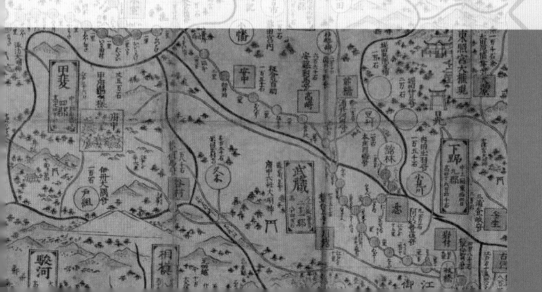

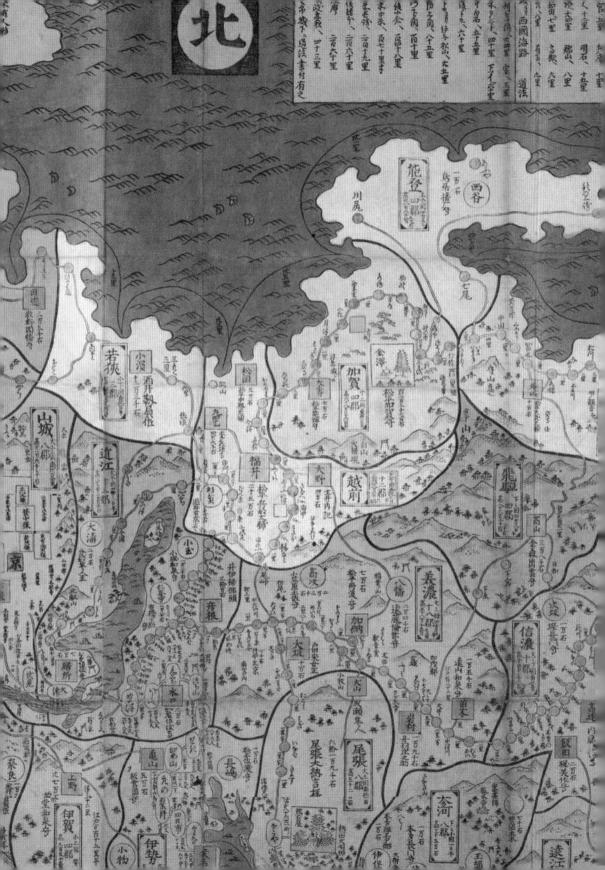

30 若狹 漁船 鰈網

わかさぎょせんかれいあみ

【福井縣若狹灣近海】

若狹國有兩大在地特色，一個是若狹漆器，一個是鰈魚和鯛魚的漁業活動。

小濱灣東角有一個內外海村，小濱灣與內外海村北海岸的蘇洞門近海是拖網漁業的重鎮，漁人在勇猛的捕魚聲中拖網，網中鰈魚翻飛的美麗姿態如飄舞的樹葉般，搭配上趣味的船歌，確實是非常獨特的在地風景。

順帶一提，小濱町南邊有一座若狹八幡宮，這是天文年間（一五三二～一五五五）從男山八幡宮分靈建立的。小濱町附近的雲濱村是勤王[1]志士梅田雲濱的出生地，這裡也小有名氣。

1 江戶時代末期的思潮，主張尊王攘夷，鞏固天皇的政權，排除外來者。

系列中少有的產業風景

自古連結若狹與京都之間的若狹街道，是運送漁獲到京都的重要幹道，有所謂「鯖街道」之稱。除了鯖魚之外，這幅畫中捕撈的鰈魚也是若狹的名產。

仔細一看可以發現到，漁船上不只手拉收網需要大量人力，還需要掌舵和調整風帆的人手。不過如此生動的捕撈景象並非廣重原創，很大部分參考了《日本山海名產圖會》中的構圖。值得注意的是廣重運用了「無線摺」的技法，在漁網中加上了幾條鰈魚的魚影，營造出大豐收的感覺。

《日本山海名產圖會》
©National Institute of Japanese Literature

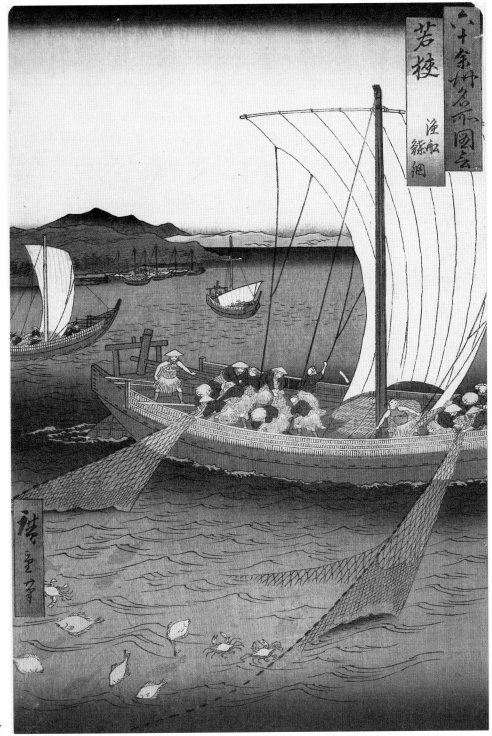

31 越前 敦賀 氣比之松原

えちぜん つるがけひのまつばら

【福井縣敦賀市松島町】

氣比松原位於福井縣敦賀町（現敦賀市）以西，渤海國[1]使節的迎賓館也位於此，古文獻記載，渤海的使者是走日本海，在越前國上岸。由於使節一開始是漂流到越前國來的，地點應該就是這一帶了。

松原中有一間松原神社，供奉水戶藩士武田耕雲齋等三百餘人，白沙海岸林立著鬱鬱松樹，白帆在樹影間若隱若現，即便這裡不是須磨或舞子這般名勝，也自有其美不勝收的景致。歌聖柿本人麿的和歌寫道「飼飯海浪靜，出航討海人，過眼皆釣舟，潮裡沓紛紛」，即是以氣比的海為題。

1 位於中國東北部，朝鮮半島北部和俄羅斯沿海地區的國家，以靺鞨族人立國，受唐朝冊封後更名「渤海國」，西元九二六年被遼國的契丹人滅國。

壯闊的一夜松原

©PIXTA

氣比松原長約一．五公里、面積約四十萬平方公尺，與佐賀縣「虹之松原」、靜岡縣「三保松原」並稱為日本三大松原。夏季作為海水浴場開放使用，相當熱鬧。這裡還流傳著「一夜松原」的傳說——聖武天皇在位期間，遇蒙古軍來襲，一夜之間冒出了數千棵松樹，還有無數白鷺停在樹上，看起來如千軍萬馬，成功逼退外敵。

六十余州名所圖会

越前

敦賀
氣比松原

廣重畫

32 加賀 金澤八勝之內 蓮湖之漁火

かが かがかなざわはっしょうのうちれんこのいさりび

【石川縣金澤市・河北郡內灘町】

蓮湖的漁火是金澤八景之一。

蓮湖位於加賀國河北郡西邊，別稱「河北潟」、「大清湖」，湖周長二四・八公里，淺野川、森本川（森下川）、種谷川、津幡川和金津川（宇野氣川）都注入此湖，湖水流出形成大野川與古川，最後注入海中。海濱一帶是沙丘地形，風景壯闊雄偉，這裡距離北陸線金澤站的下一站津幡站¹只有二公里，感覺就像金澤市的近郊，不遠也不近，是金澤市民的絕佳遊覽地，因此春夏時分都相當熱鬧。

蓮湖有很多淡水魚，包括鯔魚、鰻魚、鯽魚和鯰魚，其中的鯽魚又特別出名。百艘漁船為了捕魚而點起漁火在漆黑的湖上來去，形成類似筑紫不知火²的景象，畫面十分壯觀。以前有一個富豪錢屋五兵衛想在湖畔的部分地區填土開墾，後來幾經波折，最後以失敗作收。

1 現在金澤～津幡站區間已新增其他站。

2 筑紫是九州的古稱，也可以指筑前與筑後國，也就是大約等於現在的福岡縣。不知火是九州出現的怪火，實際上類似海上的海市蜃樓，是大氣光學現象之一。

屬於庶民的金澤名勝

如今提到金澤，大部分的人都會想到日本三大名園之一的「兼六園」。不過兼六園之名始於一八三七年，美景也僅限於加賀城中，當時的庶民幾乎與此無緣，因此廣重並沒有選兼六園作為主題。本圖捕捉了數條小船夜晚在湖面上用漁火吸引魚群的景象，背景以淡墨暈色，如低垂的夜幕，遠景還可看到白山。

蓮湖的日出美景
©PIXTA

90

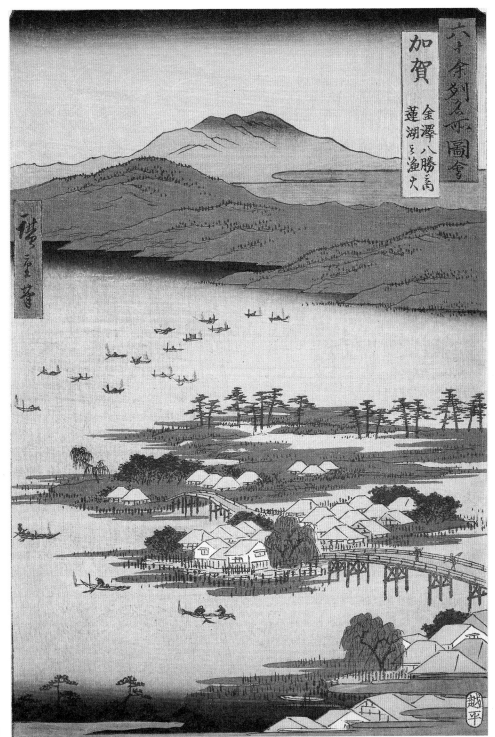

能登 瀧之浦

【石川縣羽咋郡志賀町】

廣重所畫的瀧浦不知道是現在的什麼地方，以前和歌中提到的瀧津瀨旅店就在能登一之宮附近。這裡也有其他相似的地名如「瀧谷」、「瀧崎」等等，或許瀧浦是這一帶的大海，可是從圖來看，又像是鹽津崎附近。

鹽津崎（遭崎）的海上有個突出的岬角，岬角下方有洞穴，在天候不佳時，漁船就會到這裡避難。洞穴很深，據說可以容納幾十艘船，也有傳說指出古時候洞裡有分支的洞穴長達四到八公里深。這個洞穴就叫作隱舟洞。

尋找江戶時代的奇岩絕壁

正文中雖未確定廣重畫中的位置，不過經過近代考據，認為應是能登金剛的「嚴門」，左側如文字標記是「鷹巢岩」。能登金剛鄰近日本海，是綿延三十公里的海岸奇景，在這裡可以感受到海蝕岩壁之美。而嚴門是代表性的景點之一，寬六公尺、高十五公尺的大岩窟讓人驚嘆大自然的鬼斧神工。廣重不只專注於刻畫岩壁上的光影變化，創造出立體感，更加上櫻樹、瀑布等元素，讓畫面更加豐富。

嚴門

©PIXTA

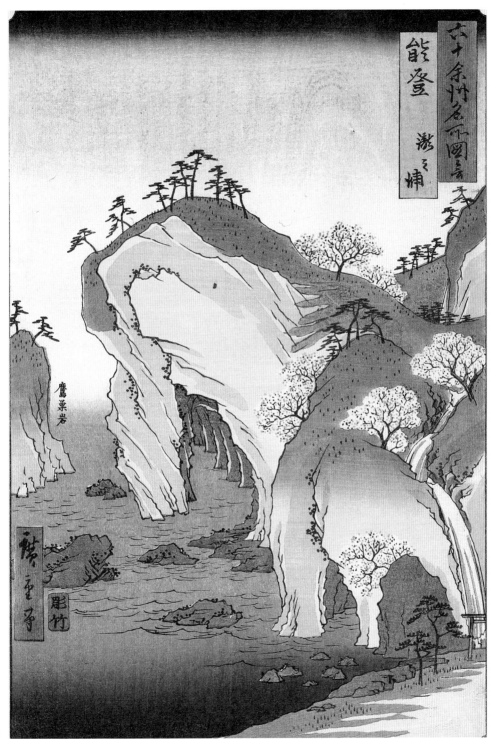

34 越中 富山 船橋

えっちゅうとやま ふなはし

【富山縣富山市】

建在越中國第一巨流——神通川上的神通橋，是以前的船橋。

在明治十五年（一八八二）架設長三四七公尺、寬五・五公尺的木橋以前，前田利家在慶長元年（一五九六）架設了船橋，聯絡兩岸交通。在六十四艘船上擺木板並用鐵鍊連結成的船橋，名列越中三奇橋之一。

船橋附近的風景令人流連忘返，大伴家持也曾將風景入歌，神通的歸帆、八田的晴風、西田的落雁、中島的夜雨、舟橋的夕照、愛宕的晚鐘、明神的秋月、古坂的暮雪等，仿擬近江八景的「神通八景」。

神通川以前又叫「賣比川」或「鵜坂川」，大伴家持的和歌詠道「賣比川流急，舟中燃火堆，漁人遣鵜鵠，川中捕魚歸」。

成為富山象徵的船橋風景

神通川在近代經過改道工程，現在只能藉由松川遙想神通川過去的風情。不過船橋這個代表性的名勝景觀，如今已成為富山的象徵，可以在人孔蓋等地方見到船橋的圖樣。富岩運河環水公園也曾還原過去的船橋結構，供大眾體驗。

畫中船橋構成的曲線相當吸睛，展現出力學之美，且與水面的水平量色達成平衡，呈現出閑靜優美的渡河風景。

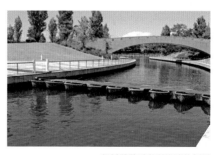

船橋體驗活動所搭建的便橋
©PIXTA

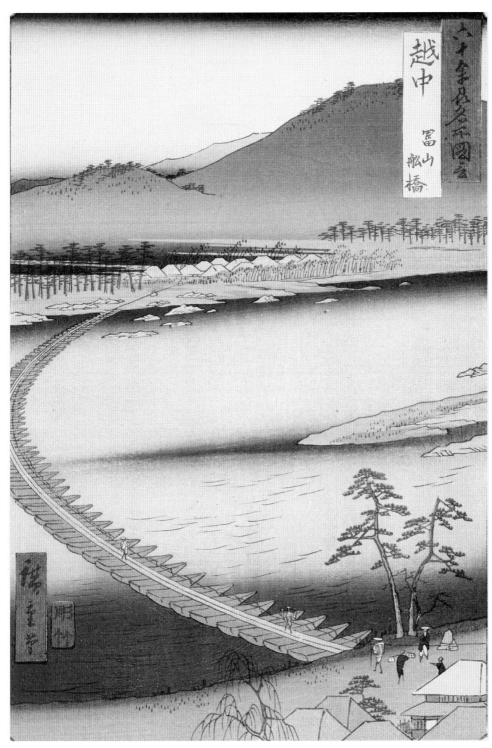

35 越後 親不知

えちご おやしらず

【新潟縣糸魚川市】

親不知自古就是公認北陸第一交通不便的地方，以前旅人必須在絕壁下的浪腳邊通行，大浪一來，他們就得躲進岩腳的洞中以免危險，然後趁著浪退的片刻跑步通過。如果誤判時機，就只能被巨浪吞噬，葬身大海。即便行經這裡的時候即便與父母同行，也會無暇顧及他們的安危，因此才會取名為「親不知」。

如今已經開鑿出了山路，鐵路也開通了，可以在車中或坐或躺或品茶，一邊讚賞絕美的恬靜山水，一邊輕鬆通過。

©PIXTA

令人驚心動魄的天險

親不知是矗立於新潟縣糸魚川市西端的斷崖地帶，崖高三百公尺。為了凸顯大自然的壯闊與險峻，廣重讓波濤洶湧的海面占了畫面大半，岸上還安排了數名旅人穿梭其中，讓觀者彷彿身歷其境，擔心起旅人的安危。此作品也運用了西洋的「二點透視法」，增加了斷崖岩壁的立體感，也更有真實感。

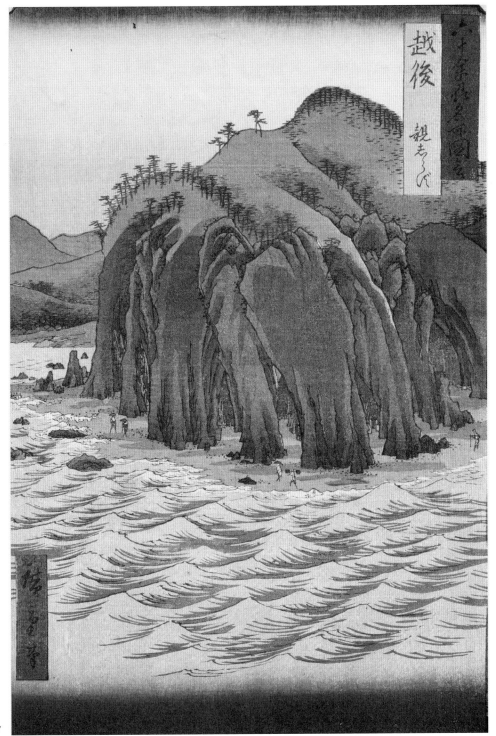

36 佐渡 金山

さど かなやま

【新潟縣佐渡市】

佐渡的鄉土民謠唱著「氤氳的相川染上夕陽的色彩，浪花編織春日崎」，名勝金山即是在歌詞中出現的相川，大佐渡西北海岸的風光壯觀無比。

據說金山是在慶長六年（一六〇一）被發現的，德川家歷代都視之為幕府唯一的寶庫謹慎管理，相川町的人口在幕府初期曾經成長到高達十萬，近年隨著產金量減少，相川町也跟著式微了。

金山附近的春日崎風景宜人，岩石與海浪都相當壯闊。

葛飾北齋《北齋漫畫·三篇》
©The Metropolitan Museum of Art

日本最大金銀山遺跡

佐渡島是位於新潟縣外海的離島，島上的金山為日本最大金銀山歷史遺跡，部分坑道現作為觀光設施開放參觀。畫中坑口地面上的水流是挖礦時湧出的地下水，由於積水過多會導致礦坑報廢，除了採礦之外還需要額外的人力排水，是非常辛苦的工作。廣重為了具體刻畫礦工採礦的人文風景，在系列作中少見地參考了葛飾北齋在《北齋漫畫》的構圖，再加上遠景的描寫，使畫面更加完整。

六十余州名所図会

佐渡 金山

山陰道

丹波國　隱岐國

丹後國　但馬國

因幡國　出雲國

伯耆國

石見國

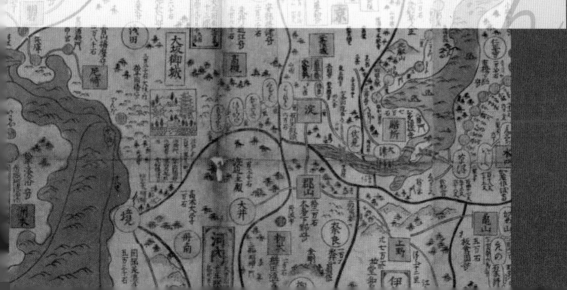

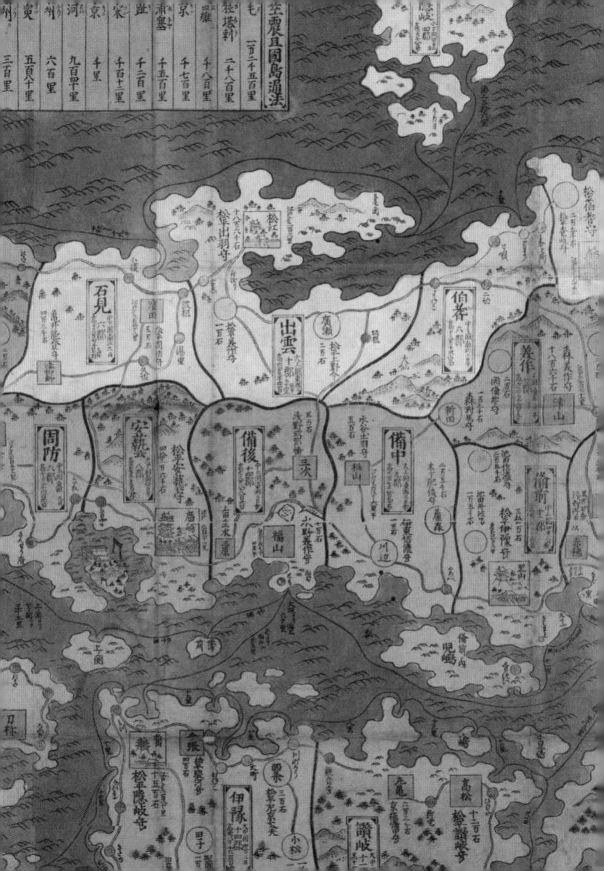

丹波 鐘坂
たんばかねがさか

【兵庫縣丹波市柏原町】

搭乘福知山線的神崎站（現已改名為尼崎站）北上，越過丹波篠山後再往北會抵達柏原站。冰上郡（現丹波市）的郡公所以前就在此地，國中和區裁判所[1]等等機關也是，除此之外還有生產織布、竹製工藝品等名產，是個熱鬧的城鎮。在市區以東約四公里處，冰上郡和多紀郡（現丹波篠山市）之間的邊界就叫作鐘坂。

行經此處需要翻山越嶺，交通不便，不過山頂有一座高聳的石門，還有石橋等奇景，值得玩味。廣重將鐘坂選作丹波國的代表，列入《六十余州名所圖會》中，不過明治十六年（一八八三）開鑿了長二六八公尺的隧道，現在的旅程已經不再像以前艱辛了，只是這畢竟是土木技術不成熟的時代完成的工程，因此隧道也成了這裡的一個名勝。

1 戰前日本進行輕微民事、刑事案件的第一審法院，戰後改設置簡易法院。

「鬼之架橋」的奇景

©PIXTA

如正文所述，可以看到畫中的山頂上確實有個寫有「石梁」的奇石景觀，這是實際存在於金山山頂的「鬼之架橋」，橫跨兩塊岩石之間的巨岩就像一座天空之橋一樣，十分壯觀。坊間自古流傳這座橋是盤踞於大江山的惡鬼為下山至京都作亂所搭建，因而得名。此外，山腳下的鐘坂公園也因為明治時代紀念隧道開通而種滿了櫻花樹，現在成了賞櫻名勝之一。

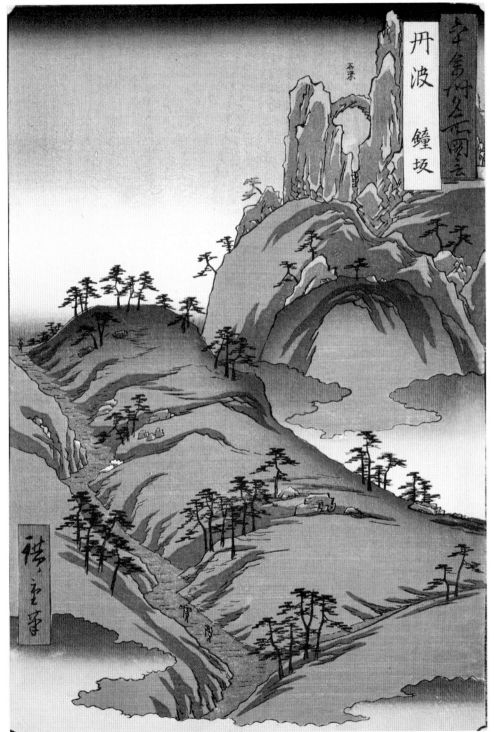

38 丹後 天之橋立

たんご あまのはしだて

【京都府宮津市】

天橋立是日本三景之一，一排排的老松在寬六十多公尺、總長三公里的沙洲上，與潔白的沙洲和蔚藍的海水相映成趣，頗富詩意。遠遠看過去，綠松宛如漂在海上，又如同在雲海間搭起的一座橋，因此取名為「天橋立」。

廣重畫中的右前方有一間神社，這是橋立神社，而神社旁的名水「磯清水」是延寶六年（一六七八）開挖的，雖然在海上，水卻不帶絲毫鹹味，是一口知名的奇泉。橋立的南端與吉津村相隔一個小海峽「文珠切戶」，附近有一塊「身投岩」，傳聞這裡就是謠曲《丹後物狂》[1]中兒子投海的地方。

想眺望天橋立這個天下絕景，有兩個地方可以選擇。一個是通往城崎路上的樗峠（大內峠），這裡看到的天橋立會是橫的「一」。另一個地點是成相山的傘松附近，這裡看到的天橋立很接近豎的「｜」，廣重的畫可能是從這附近看出去的。所謂「從胯下看天橋立」的位置現在已經蓋了觀景台，來訪的遊客也相當多。

1 故事中有一位長者向文殊大士求子，後來順利得到一個兒子，但是兒子在寺裡修行時被父親責罵，想不開而從這塊石頭投海，最終獲救。

從「天橋立 View Land」俯瞰的景觀
©PIXTA

倒著欣賞的天橋立

爬上天橋立的觀景台首先做的事就是「從胯下窺看」天橋立之美景，背對天橋立彎下腰倒著望去，海面看起來就像天空一般，而沙洲就像是一條往天上斜伸而去的橋樑，宛如日本神話中的「天上浮橋」，即是「天橋立」的名稱由來。除了文中介紹的兩個眺望景點外，還有位於天橋立南端的「天橋立 View Land」、東側栗田峠的「雪舟觀展望所」可以從不同角度感受天橋立的迷人魅力。

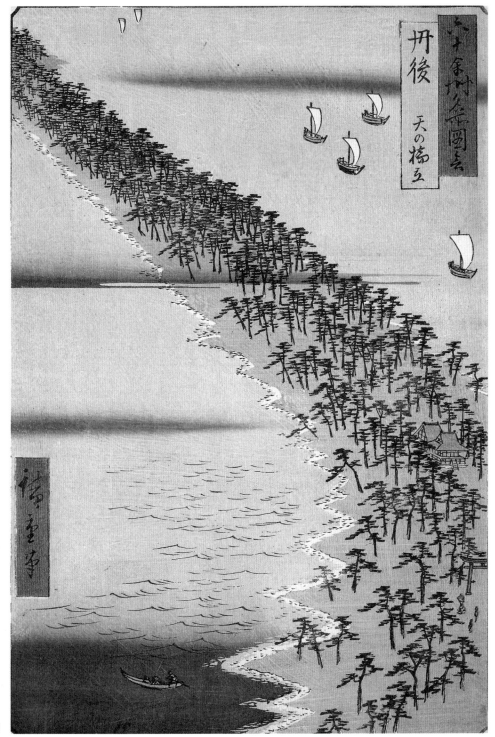

39 因幡 加路小山（賀露小山）

いなば かろこやま

【鳥取縣鳥取市】

加路現在寫成「賀露」，鳥取市的門戶賀露港位於賀露村（現賀露町），村中有個叫做小山的砂丘，廣重的畫就是從小山俯瞰湖山池的景象。

湖山池周長十六公里，靠近海邊，北界應該是一個砂丘。池中有粒島（津生島）、野島、青島[1]等小島，島上散見幾株松樹，風景饒富趣味，距離湖山站也只有一公里。

1 目前湖中只有青島、津生島、團子島、貓島、鳥島等五座島。

實驗性的大膽構圖

©PIXTA

湖山池原是海灣，因沙丘堆積而形成潟湖，是日本最大的「池」。春天可以看到朝霞倒映，因此被稱為「霞湖」，這裡也是賞櫻的勝地，同一時期還有盛開的油菜花可欣賞。畫中左側的水域為湖山池，右側則是蜿蜒的千代川。值得注意的是廣重刻意將前景拉近的做法，成功創造了景深，這樣的構圖方式在後來的《江戶名所百景》中可以看到更多例子。

106

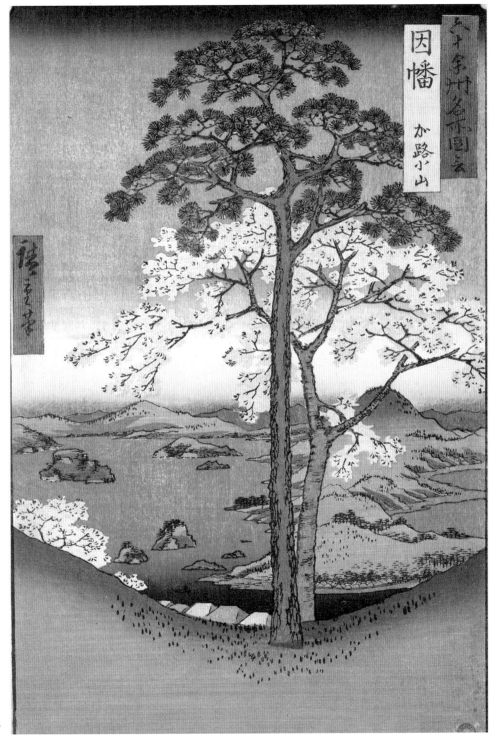

40 伯耆 大野 大山遠望

ほうき おおの だいせんえんぼう

【鳥取縣東伯郡三朝町】

這張的構圖是從伯耆的大野遙望大山。大山又名大神山或角盤山，形似富士山，因此很多人都知道它也被稱為「伯耆富士」，不過出雲的人則是稱之為「出雲富士」。就像富士山對駿河人來說是駿河的富士，甲州人則會說「那是甲斐國的富士」，透過這種冠地名的方式，可以展現出在地的驕傲。

大山海拔一七一一公尺，白扇倒懸之美遠不及富士，不過坡形平緩，山魂靈氣相當懾人，不辜負它在中國地區[1]數一數二的名山之名。

許多人夏天會上大山參拜，白衣人在斜坡上點綴的景致也頗有情調。

1 日本大致上可分為八個地區：北海道、東北、關東、中部、近畿、中國、四國、九州，中國地區包括鳥取、島根、岡山、廣島和山口縣。

倒映於稻田中的大山
©PIXTA

溫暖而柔和的大地恩澤

本作雖以大山為題，畫面卻聚焦於在五月雨中忙著插秧的農民，是本系列中少有的切入點。農民雖身穿簑衣、頭戴斗笠，表情卻絲毫沒有為淋雨所苦的樣子，代表這場雨對他們來說是「天降甘霖」，因此廣重在表現雨絲時，為避免墨線帶來過分沉重的效果，特別使用了貝殼粉末製成的白色顏料——胡粉，在初摺（初刷）的版本中更是只刷了白色。至於大山幾乎只用剪影表現，在雨中若隱若現的樣子讓大山格外有種靈山的神秘感。

108

山陰道 ── 伯耆國（鳥取縣）

41 石見 高津山 汐濱

いわみ たかづのやま しおはま

高津山位於島根縣西郊、益田附近的高津村（現高津町），別名高角山，山腳的海濱有一座周長約四公里的蟠龍湖。

據說高津村是歌聖柿本人麿（柿本人麻呂）的逝世地，人麿的生平眾說紛紜，不過有一說是他晚年赴任石見國，並於神龜元年（七二四）在此地過世，石見益田站（現已改名為益田站）以西二公里之處的柿本神社已經列為縣社[1]。

益田站東邊有一片「吹上松原」[2]，這裡的連理松相當出名，白沙綠松，風景明媚，在山陰之遊中值得一觀。

1
神社位階的分級制度，神社一般分為官方的官社與地方的諸社，諸社中又分為府縣社、鄉社、村社。縣社的社格等同於府社，是諸社中最高的。

2
如今松原景觀已不復存在。

石見銀山之外的海濱風景

如今提到「石見」，大家第一個想到的也許都是被列入世界文化遺產的「石見銀山」。不過廣重在本作中呈現的是高津川出海口附近的製鹽產業風景，可以看到鹽工或曬鹽或搬運的景象。而左側山腳下的朱紅色的鳥居，正屬於祭祀柿本人麿的高津柿本神社。

在初摺（初刷）的版本中可以看到題名旁隨意暈色的部分有一條細細的黑線，推測是繪師用以指定位置，供摺師（刷版師）參考的記號，卻不小心被雕師（木版雕刻師）刻在印版上了。

柿本神社中的人麿公像
©PIXTA

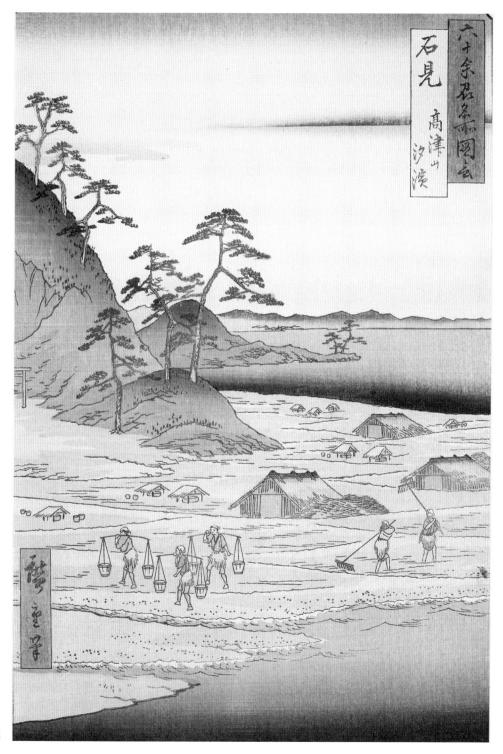

山陰道

石見國（島根縣）

隱岐 焚火之社

おきたくひのやしろ

【島根縣隱岐郡西之島町】

焚火之社又寫作「燒火神社」。西之島的海角屹立一座鐘狀火山「燒火山」，海拔四五二公尺，爬上陡峭的山頂，可以在巨巖的腹中看到洞窟，神社就在洞窟的前方。

燒火神社供奉古時候從海中現身的「燒火權現1」，現在屬於縣社，是航海從業人員的重要信仰。每年歲末，隱岐全島的人都會來參拜高掛在半山腰的燈籠。

廣重並沒有畫出燒火神社，他畫的是海岸和船隻，也許他想呈現的是航海從業人員的信仰吧。

1 「權現」指的是從佛祖菩薩化身的日本神。

社殿有一半嵌於岩壁之中的 燒火神社
©PIXTA

討海人的指路明燈

隱岐島是位於日本島根縣外海的群島，而燒火神社位於島前三島之一的西之島，自古以守護海上安全聞名，傳說在海上遇難、迷失方向時，神社就會發出神奇的光芒，引導船隻避難。

本作以祈求航運安全的獻燈儀式為題，可以看到船員站在船頭揮舞著御幣祈福，其他人則在一旁準備燃燒稻束投海。廣重使用大膽的構圖將主體放大，起伏且富深淺變化的海浪也相當生動。遠景可以看到林中有一條通往神社的參道。

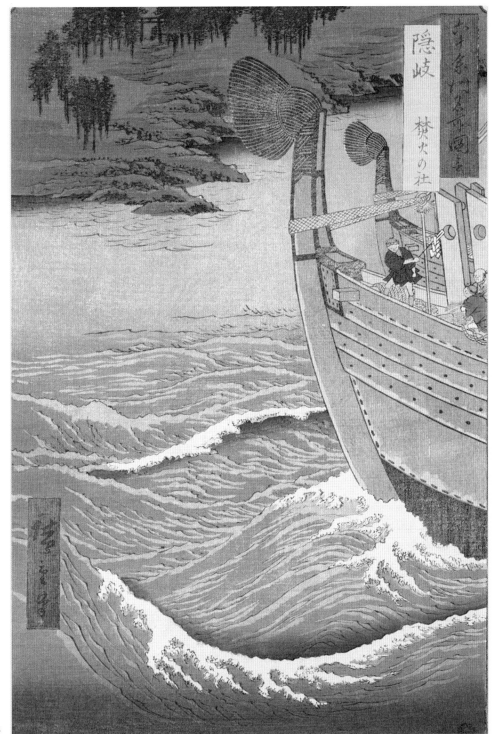

43 但馬 岩井谷 窟觀音

たじま　いわいだに　いわやかんのん

【兵庫縣朝來市岩津】

從山陽線姬路站搭播但線，北上移動四十三公里抵達生野站，這裡是知名的生野銀山所在地，在城鎮以東大約二公里之處。

岩井谷的窟觀音（岩屋觀音）是生野町（現已併入朝來市）的名勝之一，山勢險峻，山間有溪谷，風景十分美麗，山中的觀世音[1]更是讓人感覺在觀賞一幅南畫。

生野町教德寺的櫻花與紅葉都很值得一訪。

1 受中國元明朝南宗畫的影響，在江戶中期興盛的畫派，大多為水墨畫，以柔軟的筆觸描繪山水。

山中秘境的觀音像

旭江淵上《山水奇觀》
©National Diet Library

岩屋觀音為鷲原寺的奧之院，從寺院沿著溪谷往上爬一公里左右，就能看到六十公尺高的大岩壁，洞窟裡供奉著十一面觀音、千手觀音等十六尊石佛，合稱為「岩屋觀音」。

廣重在本作中使用直向構圖搭配台階的類似手法，在本系列的〈三河鳳來寺 山巖〉（參見 P.43）中也能看到。此外與《山水奇觀》對照後，可以發現廣重參考了左頁中描繪的配置。

但馬

宏井谷
窟観音

六十余州名所圖會

出雲大社是日本數一數二的神社，祭神為大國主命，據說是諸神在遠古的神代時期，奉天照大神之命建造了這間神社。

境內三面環山，八雲山在背，鶴山和龜山在左右，青銅的大鳥居立在神域入口，境內除了樓門、拜殿、神饌所、鑽火殿，還有大大小小的攝末社[1]，極其莊嚴。八足門內有瑞垣和玉垣[2]，兩圈神牆，本殿位於玉垣內的中央。出雲大社的設計與一般神社不同，名為「大社造」，是日本最古老的神社建築形式，正方形的本殿有九根柱子排成田字形，殿中央的柱子名為「心御柱」，是建築物的中心。屋頂形式為懸山頂，大樑上排列千木和鰹木[3]，以前是茅草屋頂，現在改成了檜皮屋頂。

想參拜大社，可以先到山陰本線大社站（現已廢站），經杵築、穿過大鳥居後爬坡，走過祓橋，踏上兩排老松林立的參道就會抵達境內。

出雲的神是所謂的結緣之神，近年也有許多夫妻是在神前結為連理。另外，舊曆十月俗稱「神無月」，是因為全日本的神每年十月都要前往出雲大社謀事，各地的神明都會離開原本的所在地。

1 神社本社之外，其他歸神社管理的小規模神社。攝社祭祀與本社祭神淵源匪淺的神明，末社則是祭祀前者之外的神社。

2 出雲大社從外到內有三道牆，荒垣的南側入口是青銅鳥居，瑞垣的南側入口是八足門，玉垣的南側入口是樓門。

3 日本神社建築常見的屋頂構造，千木在屋頂大樑兩端交叉呈X形，鰹木在屋頂樑上與樑垂直排列。

神之國度的小正月

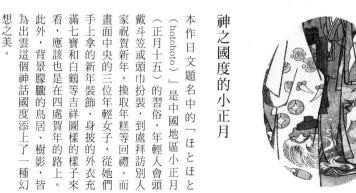

本作日文題名中的「ほとほと（hotohoto）」是中國地區小正月（正月十五）的習俗，年輕人會頭戴斗笠或頭巾扮裝，到處拜訪別人家祝賀新年，換取年糕等回禮。而畫面中央的三位年輕女子，從她們手上拿的新年裝飾、身披的外衣充滿七寶和白鶴等吉祥圖樣的樣子來看，應該也是在四處賀年的路上。

此外，背景朦朧的鳥居、樹影，皆為出雲這個神話國度添上了一種幻想之美。

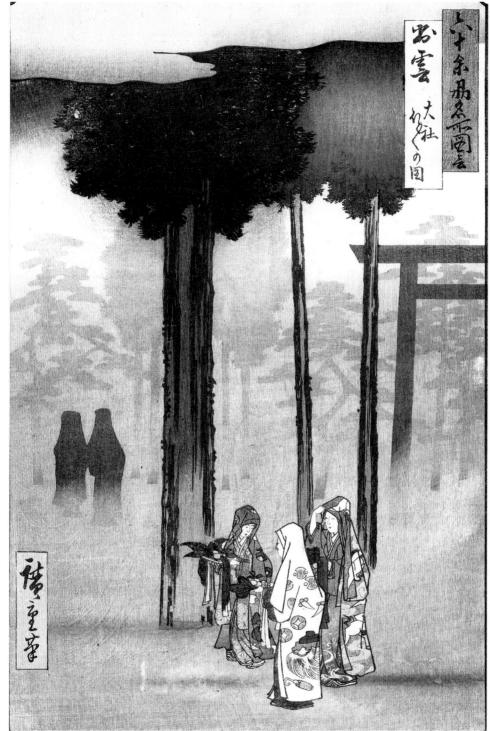

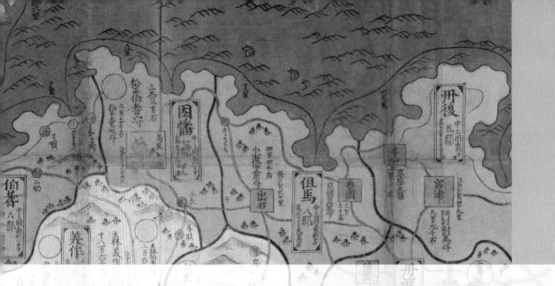

山陽道

播磨國　安藝國

美作國　周防國

備前國　長門國

備中國

備後國

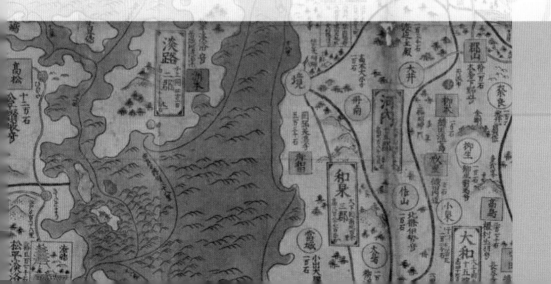

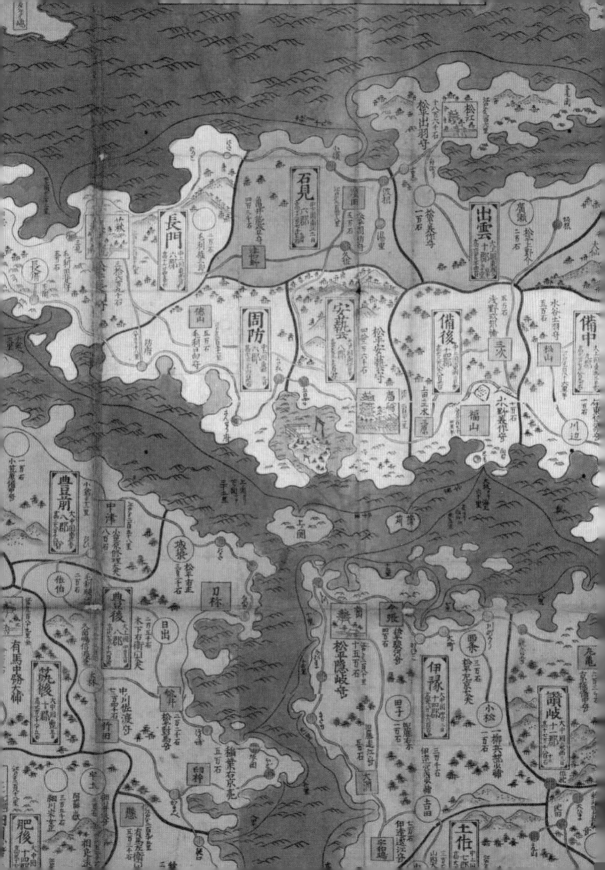

45 播磨 舞子之濱

はりま まいこのはま

【兵庫縣神戶市垂水區】

舞子濱東與須磨浦相連，西與明石浦相連，白沙沙翠松長達一公里。賴山陽的詩有一句「松翠沙明數戶村」，正確來說講的就是須磨、舞子、明石一帶海岸上連綿不絕的白沙松林，景象相當壯觀。

松樹都很有歷史，或匍或舞，一樹有一樹的趣味，百樹有百樹的詩意。眼前的淡路島隔著風平浪靜的明石浦和須磨浦，夕陽西下，蔚藍的海水染上橘光，成千上百的帆船從四面八方出現，再往遠方看去，就是浮在海上的淡路島，嫵媚動人，這樣靜謐的景色在其他地方是看不到的。

風平浪靜的夜晚和月夜之景是這一帶的特色，順德院寫「明石瀉岸邊，漁人草屋中，長煙升天際，秋夜月朦朧」，西山宗因的俳句也寫「旅宿明石瀉一晚，晨曦升起霧瀰漫」。

除了絕佳的風景，附近也有許多源氏與平氏相關的史蹟，堪稱日本代表性的觀光地。在瀨戶內海岸指定為國立公園後，這裡也成了國立公園的玄關。

持續進化的遠近法

過去為詩歌詠頌的舞子濱，在明治時期被整建為舞子公園。一九九八年，連結神戶與淡路的明石海峽大橋開通，成為這裡的新景觀，氛圍隨即現代化了起來。

本作雖沒有明確的消失點，但廣重在這幅畫中巧妙地運用松樹的大小變化，成功創造出景深效果。仔細一看還可以發現松林中的茶屋，提供旅人坐擁海景第一排的絕佳視野，從這個方向可以看到對岸的淡路島，旅人的渺小也凸顯了老松的巨大。

明石海峽大橋
©PIXTA

46 美作 山伏谷

みまさか　やまぶしだに

【岡山縣久米郡美咲町栗子】

在名所考等文獻中都沒有記載美作國的山伏谷是現在的哪一帶，不過在橫跨美作和播磨國的後山倒是留下了近江山中修道者（山伏）的傳說，可以想像這一帶或許就是畫中的溪谷吧。

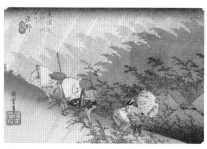

〈東海道五拾三次　庄野　白雨〉
©The Metropolitan Museum of Art

天候變化也是旅行的一大考驗

這幅畫的狂風暴雨第一眼就給人留下深刻的印象，斜向的線條、飛起的斗笠和歪斜的樹都讓人知道強風讓人寸步難行。粗如布條的雨柱給人相當的視覺震撼，想必現場的視線也如畫中的表現般，只能從大雨的隙縫中窺見四周景物吧。相較於〈伯耆　大野　大山遠望〉（參見 P.109）中的溫和細雨，此地的天候險峻顯而易見，題名附近的隨意暈色也增添了風雨的不穩定感。廣重不只善用天氣現象的元素為風景畫增色，更巧妙地利用旅人的反應增加了戲劇效果，讓人有身歷其境之感。

47 備前 田之口海濱
瑜賀山（瑜伽山）鳥居

びぜん たのくちかいひん ゆがさんとりい

【岡山縣倉敷市兒島田之口】

《續膝栗毛二編上下宮島參詣》記載「自田之口走陸路約三十六町」，境內無處不勝地，本社名為瑜伽大權現，有狐神使七十五匹」，這個就是瑜伽山的瑜伽神社（由加神社）。

神社位於岡山縣兒島郡兒島半島中央偏西的山上，屬於縣社，供奉手置帆負命、彥狹知命。原本的瑜伽寺位於蓮台寺境內，明治維新時禁止神佛合一的信仰，因此搬遷到現址，傳聞在這裡祈求免於祝融、竊盜之災相當靈驗。本社殿在圖中後方小山的巨岩上，屹立在海岸上的鳥居也別有趣味，從山上俯瞰瀨戶內海，風景宜人，饒富變化。

1　長度單位，一町約為一〇九公尺。

名為「兩參」的套裝行程

瑜伽山標高二七〇公尺，在和緩的參道上沿途有許多販賣名產的小店，非常熱鬧。說到備前就不得不提有名的陶器備前燒，由加神社就有一座相當吸睛的備前燒大鳥居。

江戶時代中期開始流行一種稱為「兩參」的參拜行程，人們在渡海前往讚岐（香川縣）的金刀比羅宮參拜前，習慣先到由加神社祈求旅途平安，於是一連參拜這兩間隔著瀨戶內海相對的神社逐漸成為一種套裝行程，甚至傳至日本各地。

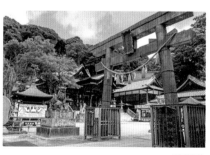

©PIXTA

124

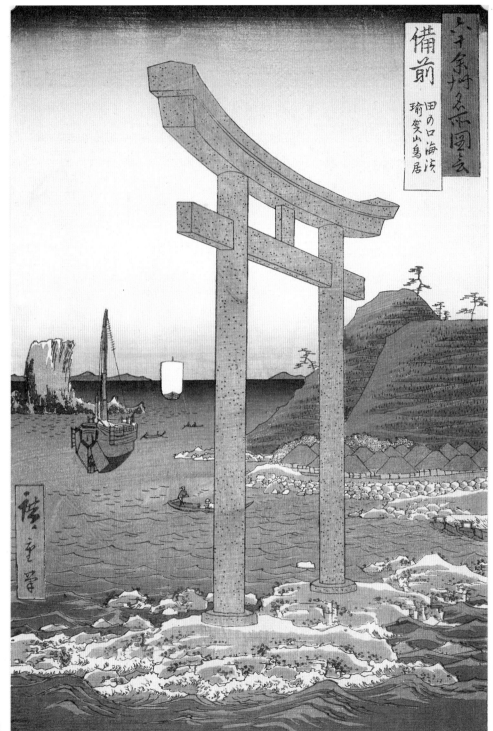

48 備中 毫溪

びっちょう ごうけい

【岡山縣總社市槙谷・加賀郡吉備中央町】

豪溪又名筆谷，這裡是岡山縣吉備郡池田村（現已併入總社市）的槙谷川上游河段，環境清幽，值得玩味，是全縣第一的奇勝。

溪流南側挺立著一塊大岩石，上面刻著「天柱」兩個字，溪水在岩石間不斷沖刷，淙淙竄流。岩石的線條粗獷豪邁，宛如一幅南畫。一代畫傑雪舟就是生於備中國的三須村（現已併入總社市），他前往明朝學習中國畫，畫下中國的庭園，形成了他獨特的畫風，不過想必他也欣賞過就在自己周遭的豪溪仙境，大自然的薰陶對他應該造成不少的影響。

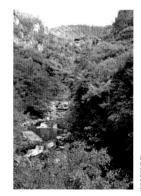

©PIXTA

峻險雄奇的賞楓勝地

在豪溪的溪谷，河川的急流侵蝕兩岸的岩壁，造就出花崗岩峰林的壯闊景觀，以標高三三〇公尺的天柱山為首，還有劍峰、雲梯山等各式奇岩。除此之外這裡還是岡山知名的賞楓勝地，秋天來到此處可沿著景觀步道欣賞聳立的奇岩石柱及楓紅。廣重透過由下仰望的構圖以及旅人的渺小，凸顯奇岩的宏偉。

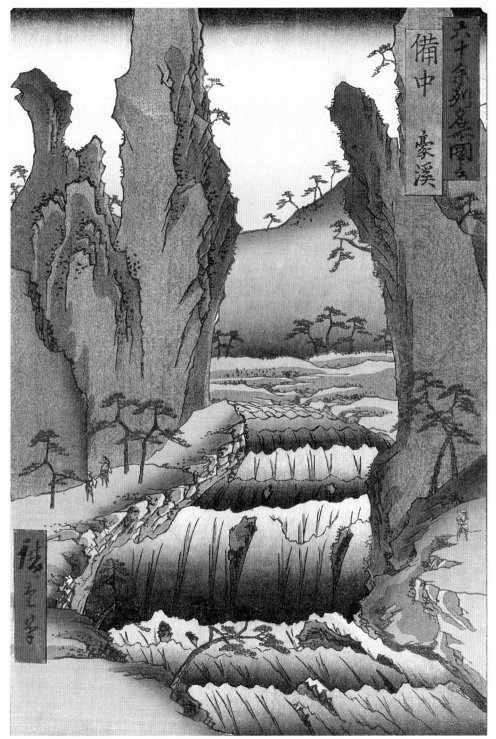

49 備後 阿武門 觀音堂

びんごあぶとかんのんどう

【廣島縣福山市沼隈町能登原】

備後的鞆之津周遭是瀨戶內海名列前茅的風景名勝，仙醉島、弁天島、小松浦都是知名的景點，阿武門觀音也是其中之一，位於鞆之津以西約四公里之處。

阿武門現在可以寫成「阿武兔」、「阿伏兔」，觀音堂就建在沼隈郡千年村（現沼隈町）阿伏兔岬的斷崖邊上。幾棵蓊鬱的松樹攀在這個高聳的懸崖上，半山腰處有一座鐘樓，山頂是觀音堂，從觀音堂可以眺望四國的海潮氤氳，景象波瀾壯闊。

©PIXTA

矗立於斷崖之上的守護塔

突出於沼隈半島南端的阿伏兔岬，面朝瀨戶內海，這一帶的海流相當快，因此建於崖邊的觀音堂等於是保佑航行安全的守護神。岩壁上直立的松影加強了直幅構圖的修長效果，讓觀音堂顯得更加崇高。月亮周圍則活用了高超的暈色技法，使明月帶有神秘的朦朧之美。

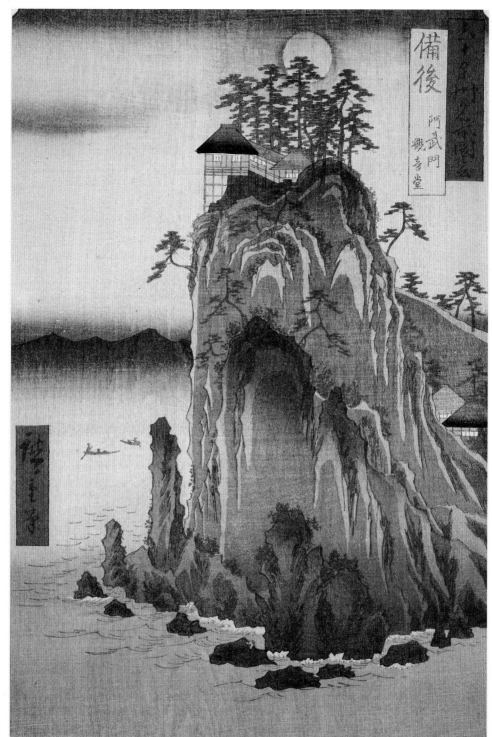

安藝 嚴島 祭禮之圖

あき いつくしま さいれいのず

【廣島縣佐伯郡宮島町】

嚴島、松島和天橋立合稱日本三景，不過松島和天橋立單純是以自然之美勝出，相較之下，嚴島還有建築之美，展現出不同光彩。而且不只是建在海中的大鳥居和社殿的結構獨一無二，建築本身與背後的自然景致相輔相成，可謂畫趣橫生。一如音戶的船歌「安藝宮島繞七里，七浦共拜七神祇」，嚴島周邊有杉之浦、須屋浦、鷹巢浦、御床浦、腰細浦、青海苔浦、山白浦等七浦。社殿東邊的內海水窪名為鏡之池。

神社屋頂採取特殊的歇山頂式，最早在弘仁二年（八一一）的記載中就出現了這間神社的名稱，可見歷史之悠久。然而嚴島神社是從平清盛出任安藝守的時期才開始聲名大噪，是信仰虔誠的平清盛建造了壯觀又宏偉的社殿。大鳥居的創建時間也因年代久遠而不可考，不過弘仁九年（八一八）曾重建過，後又頻遭雷雨風浪的破壞而數次重建，如今所見的是明治八年（一八七五）所建，高約十六公尺，上棟[1]長約二十四公尺，大貫長約二十一公尺，兩柱間隔約十一公尺。

五重塔是應永十四年（一四〇七）建造，千疊閣是天正十五年（一五八七）由豐臣秀吉所建。

無論春櫻秋楓都美不勝收，不過在月黯浪靜的夜晚，社殿前方，和東西回廊到大元浦之間五百多公尺的地方一旦點起燈來，水面就會反射出波光粼粼，極其壯觀而神聖，讓人嘆為觀止。

地靈水明處，神社海上漂，風吹翻清波，燈火逐浪潮。

重現平安時代雅興的祭典

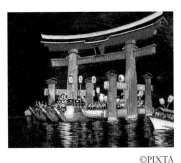

©PIXTA

本作以嚴島神社的「管絃祭」為題，洋溢著熱鬧祭典的氣氛。所謂的管絃祭是於舊曆六月十七日舉辦的海上祭典，當天傍晚時分，以三艘為一組的御座船（管絃船）會載著神輿出海，在管弦樂器所演奏雅樂伴奏下，前往對岸的地御前神社，接著依序停靠在長濱神社、大元神社，最後回到嚴島神社。從畫中的御座船正準備通過大鳥居的樣子來看，應該是巡行後準備返回本殿的情景。周邊還有點著燈籠照亮海面的小船。

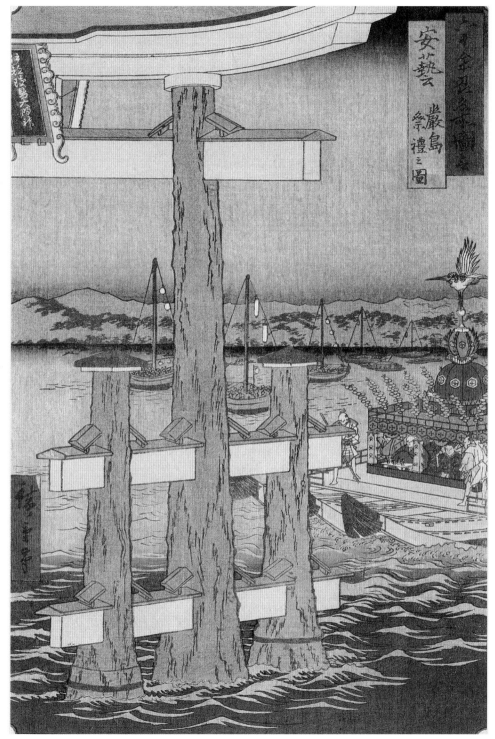

51 周防 岩國 錦帶橋

すおう いわくに きんたいきょう

【山口縣岩國市岩國・橫山】

錦帶橋又名算盤橋，與甲州的猿橋、阿波的葛橋合稱為日本三奇橋。

岩國川流貫岩國町（現岩國市），又名錦川，河上的錦帶橋是全長二一〇公尺的木橋，結構好比五個半月形的小橋相連。在日本的木橋建築中，錦帶橋以最為奇巧堅固聞名，據說造橋原理也與外國的拱橋造橋法相通。

岩國川的水源地本來就缺乏涵養力，常常會氾濫成災造成傷亡，傳聞是岩國城主吉川廣喜想要防患於未然，於是在延寶元年（一六七三）架設了這座橋。

百年不曾動搖的堅固結構

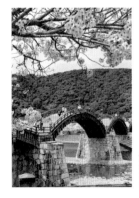

©PIXTA

使用榫接技法搭建的錦帶橋，自從一六七三年建成後，一直到一九五〇年才遭颱風破壞，可見其結構之精實。所幸橋樑的傳統技藝有傳承下來，即使經過重建，今日仍能一睹神奇的木造結構。仔細觀察本作可以發現近景有一行武士準備登城，也就是通往岩國城的方向，因此從地理位置來看，遠景的山就是岩國山了。此外廣重還利用暈色技法在橋墩周圍做出陰影，讓橋的高度更有立體感。

六十余州名所図会

周防

岩國錦帶橋

長門 下之關

ながと しものせき

【山口縣下關市】

本州與九州之間的海峽居中，早鞆之瀨戶在東，壇之浦在西，下關就位在這之間，是本州西側朝九州西突的一角。下關最初名為「赤間關」，後來改名「馬關」，又配合周防國的上關和中關改名為下關，沿用至今日。

下關自古就是聯絡內外水路的要津，港窄但水深，足以容納大船巨舶，隨著國內外交通的熱絡驟然繁榮了起來。賴山陽曾經來此地遊覽，將附近的景致入詩道：「千帆纔走千帆來」。誠如他所言，現在帆船、汽船、軍艦等各式各樣的船隻東來西往，港邊風光變化多端，終日從望樓眺望海面也不會厭倦。

九州門司在兩岸海峽最窄的地方突出了一角，簸山（古城山）就位於此處，山腳海岸邊的「和布刈神社」社殿倒映在海面，就連神社境內散步的民眾都能看得一清二楚，有種奇妙的趣味。如今下關是與門司市隔海峽相望的一大都市，又與九州群山遙相呼應，相信這樣的景象會讓下關之旅更加印象深刻。

讓人身臨其境的魔法

下關作為水路的要衝十分繁盛，遠景可以看到往來的白色船帆和海峽對岸的九州，中景是繁榮的港都和嚴流島，近景則是停泊在下關港內的北前船。特別的是有一艘小舟穿梭於其中，看起來是來下關遊覽的觀光客，接下來的行程說不定是去嚴流島，一睹宮本武藏與佐佐木小次郎的決鬥之地。廣重藉由這艘觀光小舟讓觀者產生參與感，讓人有種在現場讓觀者一同飽覽美景的感覺，是非常有趣的手法。

從和布刈神社望向關門海峽的風景
©PIXTA

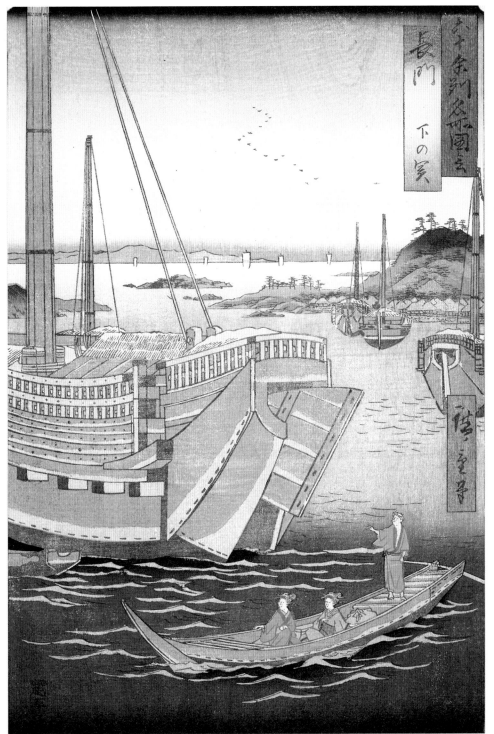

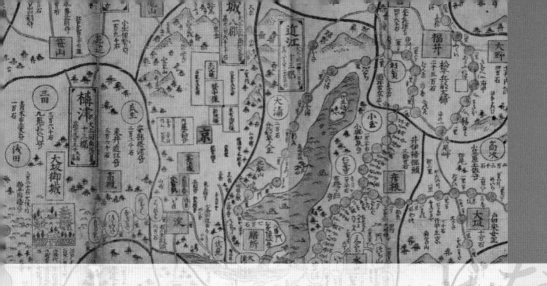

南海道

なんかいどう

土　伊　讃　阿　淡　紀
佐　予　岐　波　路　伊
國　國　國　國　國　國

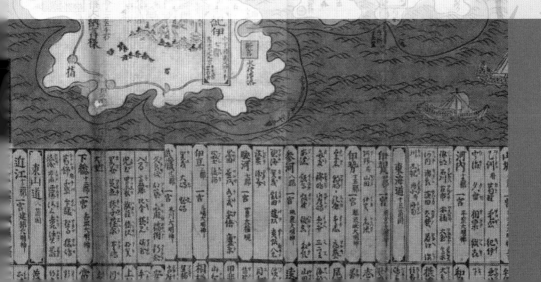

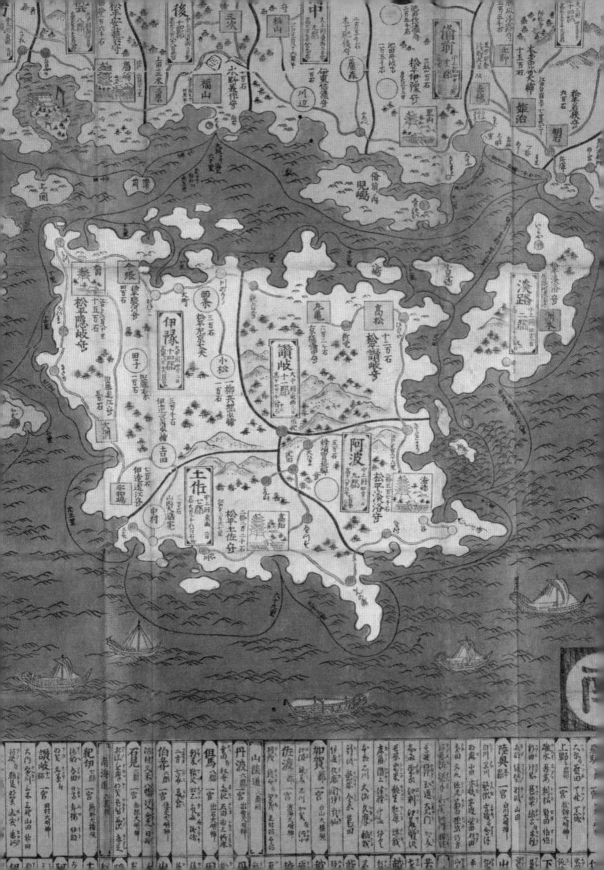

53 紀伊 和哥之浦（和歌之浦）

きい わかのうら

【和歌山縣和歌山市和歌浦南】

和歌之浦靠紀伊水道、由良海峽（紀淡海峽）東側，是雜賀浦到毛見崎之間的海灣總稱。

和歌之浦雖然沒有讓人驚嘆的鬼斧神工，可是帶有中國山水畫那種恬淡素雅的意境，自古以來就被譽為不亞於日本三景的風景名勝。會這樣說也是因為聖武、孝謙兩天皇都非常熱愛和歌之浦，在建了望海樓後，此地成了和歌和俳諧的題材，《三十三間堂棟由來》中寫的「和歌之浦有名勝……」音頭[1]又讓大眾更耳熟能詳了。日鶴在晴空萬里的天上鳴叫，也算是絕無僅有的景致了。

1 出自淨瑠璃《祇園女御九重錦》，其中的第三段單獨演出時別稱〈三十三間堂棟由來〉。在故事中化身柳樹精的柳樹被砍倒時，人們唱起了木遣音頭（通常是眾人合力搬運木頭時齊唱的民謠）。淨瑠璃是一種由三味線伴奏、太夫說唱的日本傳統劇場表演。

自古為和歌詠嘆的名勝

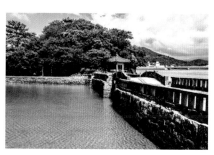

通往海禪院的三斷橋
©PIXTA

廣重之所以如此大膽地以白鶴為主角，是因為歌人山部赤人詠嘆的這首和歌：「若之浦潮滿，泥灘隨之沒，蘆葦生岸邊，鶴鳴直飛去」，自此之後鶴與和歌浦的印象便深植人心。除了鶴之外，本圖也詳細描繪了和歌浦的海岸風景，畫面中央有座稱為妹尾山的小島，靠著三斷橋與內陸連通，島上有海禪院和多寶塔，盡頭還有一間德川賴宣所建的觀海樓，可在此欣賞潮漲潮退的景致。

138

54 淡路 五色之濱

あわじごしきはま

【兵庫縣洲本市五色町】

這幅作品畫的可能是繪島附近，繪島是松尾崎東南的小島，高二十公尺，石頭在海浪洗刷之下留下大自然的色彩，紅、黃、黑等等五彩繽紛，如同一幅彩色畫作。

五色町沙灘上五彩斑斕的小圓石
©PIXTA

這張圖有聲音！

正文推測的繪島位於淡路島北端，不過現在普遍認為五色濱位在淡路島西側，也就是五色町沿海的海岸，這裡因為面朝瀨戶內海，在此可以欣賞夕陽漸漸沉入在水平線彼端的落日美景而聞名。

淡路也是和明石齊名的鯛魚產地，廣重畫的是一種稱為「鯛振網」的漁法，漁網上有種綁著木片的威嚇繩（振繩）用以驅趕鯛魚入網，兩艘船再合力以拖網方式捕撈上岸。值得注意的是兩邊漁夫的衣服一綠一紅，彷彿聽得到他們對喊的聲音，讓畫面熱鬧不少。

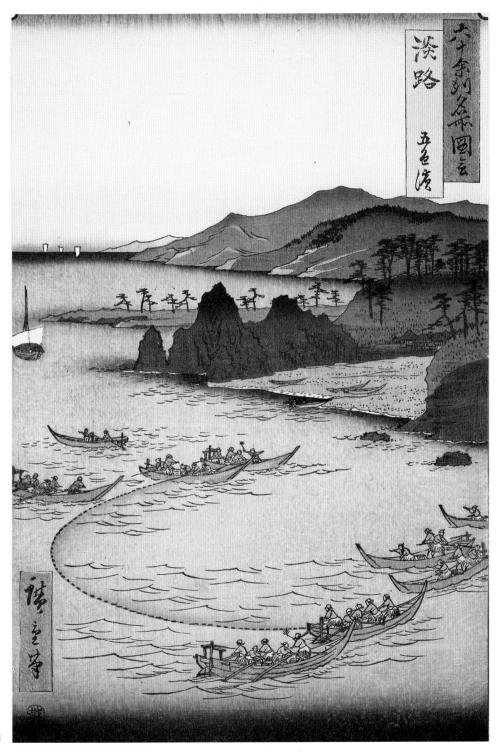

南海道

淡路國（兵庫縣）

55 阿波 鳴門之風波

あわ なるとのかざなみ

【德島縣鳴門市】

淡路國的鳴門岬和阿波國大毛島的孫崎隔海相望，兩者間寬幅一‧六公里的海峽即是知名的鳴門海峽，海流在這裡形成大小漩渦，景象極為壯觀。這裡海域的流速是全日本第一，時速七海里[1]乃至八海里半（十三～十五‧七公里），據說風力強時甚至會突破十海里（十八‧五公里）。圖中間的島嶼是名為「中瀨」的岩礁。

1 航海測量單位，一海里約為一‧八五二公里。

©PIXTA

變化多端的「廣重藍」

這幅充滿魄力的鳴門漩渦是本系列的代表作之一，藍色的深淺變化將漩渦的深不可測和魄力生動地表現在浮世繪上。同時摺師（刷版師）也展現了熟練的暈色技巧，讓漩渦更有層次，功不可沒。

說到浮世繪中的藍色，就不得不提「普魯士藍」，這種外來的合成顏料因其鮮豔的色感在浮世繪界掀起風潮，而廣重在描寫天空或水景時大膽又不失纖細的藍色深獲西方好評，有「廣重藍」之稱。這幅畫也讓人聯想到葛飾北齋的《神奈川沖浪裏》，不過廣重在描繪浪花時用了雙重的線條，呈現出獨特的動感，展現了不同的特色。

56 讚岐 象頭山遠望

さぬき ぞうずさんえんぼう

【香川縣仲多度郡琴平町】

象頭山就是琴平山，原本名為「金比羅大權現」，明治維新以後改為神社（金刀比羅宮），名列國幣中社，供奉的是大物主神和崇神天皇。

這間神社自古就是重要的信仰中心，港口供還願者住宿的地方叫「金比羅宿」，船隻也稱為「金比羅船」。以前天狗是金比羅的使者，因此還有背著天狗面具參拜的習俗，船員尤其信奉這個航海之神。

最難朝聖的航海之神

自田村池遙望琴平山的風景
©PIXTA

琴平山因為形狀形似象頭而有「象頭山」的別名，畫中象眼位置的建築物就是鼎鼎大名的金刀比羅宮，因為建於半山腰上，綿延不絕的石階參道被評為是最難參拜的神社，想入內參拜必須先經過體力和意志力的考驗。

本作近景生動地描寫了通過隘口的旅人，其中有一位身穿白裝束的行者，因此推測他們應該是金刀比羅宮的參拜者。身後通往琴平山的道路消失在紫色的槍霞中，格外地詩情畫意。

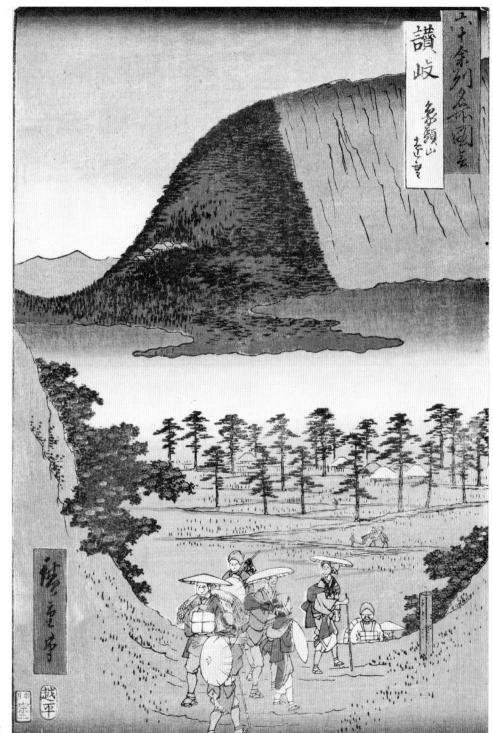

57 伊豫（伊予） 西條

いよさいじょう

【愛媛縣西條市】

西條現在是西條町（現西條市），也是郡公所以前的所在地，新居郡[1]中第一繁華的城市。

圖中海岸的神社應該是《延喜式》[2]內的古社，供奉天照皇大神，名為「伊曾乃神社」。此外，遠方的大山可能是四國第一高峰石槌山（石鎚山），狀似富士山，讓人想起藤原為世的和歌：「伊豫嶺入雲，霞氣掩山顏，渾忘忽不識，疑為富士山」。石槌神社（石鎚神社）目前位於山頂，是石仙上人開山的靈地，頗有盛名。

1 現已廢除郡制，過去的範圍包括現在的西條市和新居濱市。

2 平安時代中期編纂的細則，其中的第九、十卷為神社一覽表（通稱延喜式神名帳），能夠名列其中就代表是當時朝廷看中的神社。

四國的屋脊

石鎚山的最高峰——天狗岳
©PIXTA

石鎚山為西日本最高峰，海拔一九八二公尺，自古以來便因山岳信仰而聞名，名列「日本七靈山」之一。抵達山頂後可以居高臨下，遠眺瀨戶內海、土佐灣，甚至中國和九州地區，飽覽絕妙景色。

近景巨大的船帆與港邊停泊的船也與相景輝映，成功創造出立體的空間感。值得注意的是，白色船帆使用了特殊的布目摺技巧，壓印在紙上的布紋相當細膩。此外，天上的飛雁也是相當具有廣重風格的元素，讓畫面更富雅趣。

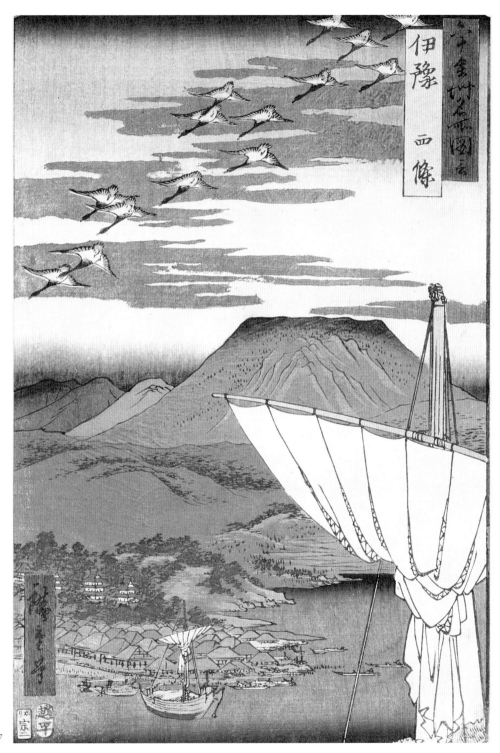

58 土佐 海上松魚釣

とさかいじょうかつおつり

【高知縣土佐灣近海】

以前鰹魚和珊瑚都是土佐的名產，如今珊瑚已經被採捕殆盡，名產也只剩下鰹魚。

漁師開船出海後，會釣捕順著黑潮在土佐近海巡邏的鰹魚軍，以前都要用釣竿一尾一尾釣，現在已經開發出新的捕魚法，產量也增加許多。清水港是鰹魚的重要漁獲場，也大量製造柴魚片。

用大火燒烤的炙烤鰹魚
©PIXTA

不可錯過的高知美食

黑潮為高知帶來豐富的漁產，其中鰹魚做成的柴魚更是土佐藩用來上供幕府的首選特產。本作參考《日本山海名產圖會》中的內容，鉅細靡遺地重現了當地捕撈鰹魚的「一本釣」漁法。首先沙丁魚必須是活餌，因此可以看到船上放了一個裝有海水的木桶。接著撒餌把魚群引來，再用釣竿一隻一隻釣起。這種傳統漁法的優點就是不傷害鰹魚，利於鮮度的維持。

「炙烤鰹魚」是高知代表性的美食，用成束的稻草大火炙燒的半熟鰹魚香味四溢，可以嚐到與生魚片截然不同的口感。

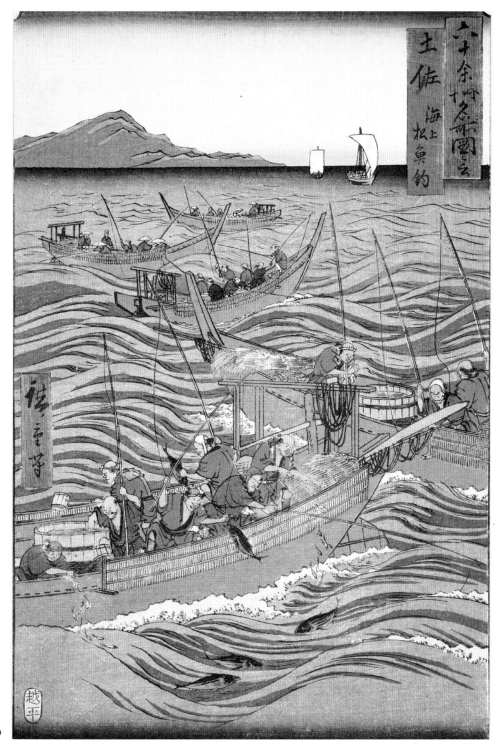

西海道

筑前國　　日向國

筑後國　　大隅國

豐前國　　薩摩國

豐後國　　壹岐國

肥前國　　對馬國

肥後國

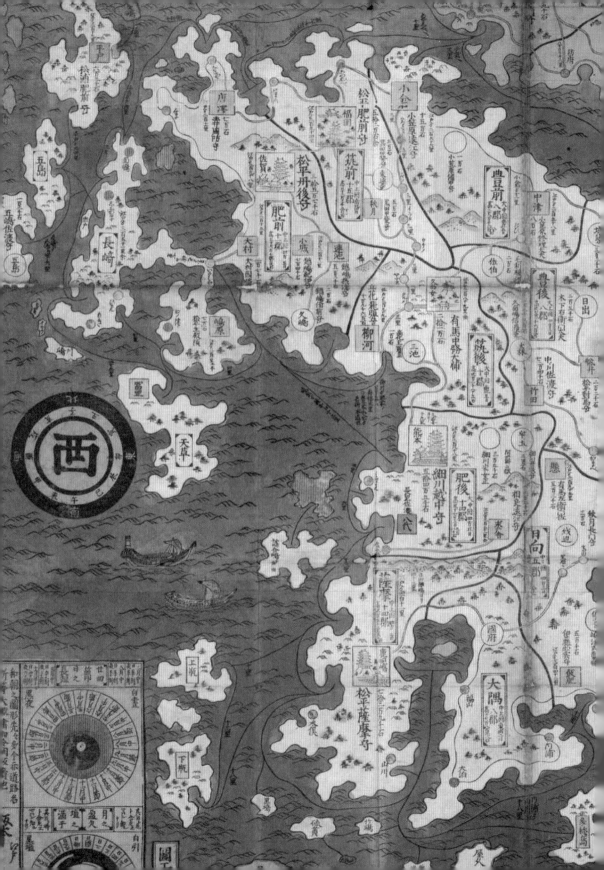

59 筑前 筥崎（箱崎） 海之中道

ちくぜん はこざき うみのなかみち

【福岡縣福岡市東區】

現在只要取道鐵路從門司南下來到香椎，就能看到右邊車窗外的博多灣美景。海景遼闊，蔚藍的海面上有白帆與翠岩點綴，在朝海濱松林前進的同時不要錯過了窗外。

香椎西邊的西戶崎突出於博多灣上，有一排綿延數公里的老松格外引人注目，這裡就是所謂的「海之中道」，景致與天橋立相似，自古以來就是這一帶的名勝。賴山陽也感嘆道：「此景緣何在西僻？」

博多灣一帶有許多三韓征伐[1]的史蹟，除了箱崎的八幡宮（筥崎宮）、香椎的香椎宮、宇美的應神天皇誕生地，還有姪濱村近海的殘之島（能古島）、生之松原、名島的帆柱石等等，眾多史蹟都讓人遙想一千七百多年前的歷史。

1 西元三世紀，神功皇后出征新羅的戰役，三韓指的是馬韓、弁韓和辰韓，大約相當於朝鮮半島的南部。

大海環抱下的休閒勝地

©PIXTA

海之中道是福岡市向玄界灘突出的一座連島沙洲，將洶湧的浪潮阻絕於博多灣之外，對照畫中所描繪的被區隔開來的兩個海域，上半為博多灣，下半則為玄界灘。沙洲全長八公里，寬度介於〇‧五～二‧五公里之間，一路延續到志賀島，畫面右下的鳥居即是島上志賀海神社的入口。

海中之道上現已鋪設鐵路，部分區域規劃為「海之中道海濱公園」，是福岡市民假日的休閒去處。

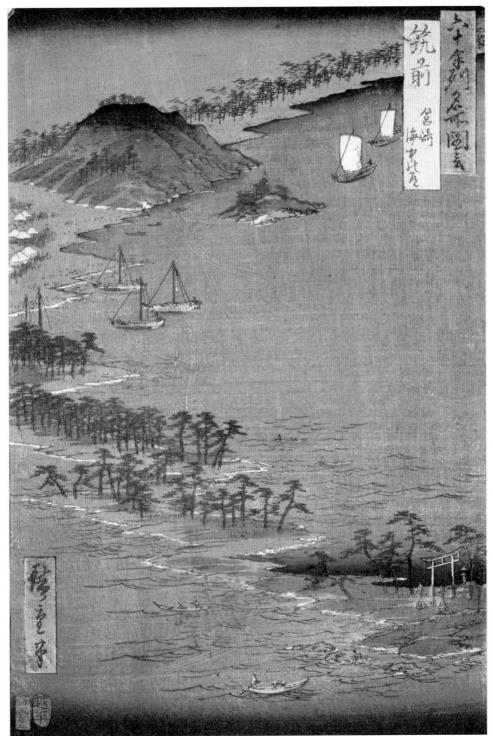

60 筑後 築瀬

ちくごやなせ

【福岡縣浮羽市浮羽町】

築瀬屬於現在的八女郡（現八女市），三河村還留有「柳瀨」這個地名[1]。這幅圖畫的是流經筑後南部的矢部川，這一帶有筑後的群山在後，岩石在河中高高堆起，水勢又湍急，自然之美，值得賞玩。

此外，有許多人會利用這條河川的清水洗曬布匹，形成獨特的人文風景。

[1] 「柳瀨」與「築瀨」發音相同，過去三河村的範圍相當於現在的八女市柳瀨。

捕捉香魚的築瀨漁法

關於此圖的考證，有另一說是題名中的「築瀨」並非地名，而是一種傳統的魚梁捕魚法。做法是以木頭或竹子做出稱為「簗」的結構，隨著河水流過來的魚就會掉入陷阱。從畫中可以看到，魚梁只架了河流的一半，河中間有分隔用的土坡，以便船隻正常運行。

至於畫的到底是哪裡，根據廣重的作畫參考來源《山水奇觀》，河流對岸的村落被標註為「杷木村」，也就是現在的福岡縣朝倉市杷木地區。因此可推測對岸應是福岡縣浮羽市浮羽町，中間的河川則是筑後川。

栃木縣的大瀨觀光築，使用相同的漁法
©PIXTA

154

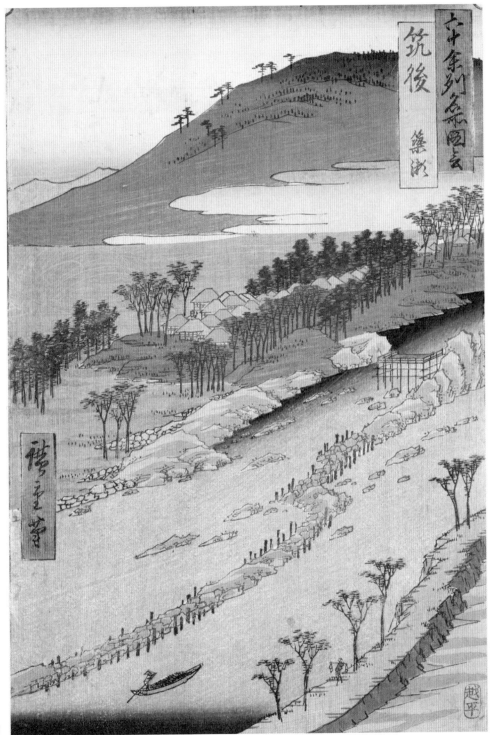

豐前 羅漢寺 下道

ぶぜんらかんじしたみち

【大分縣中津市本耶馬溪町曾木】

豐前的耶馬溪是全國名勝，而羅漢寺更是名勝中的名勝，就位於耶馬溪的入口。雖然不確定為什麼廣重要畫羅漢寺的周遭，不過所謂的耶馬溪通常是指羅漢寺附近到深耶馬溪站[1]這段水域，想要探訪真正的耶馬溪絕景，就必須從深耶馬溪再往裡面走。

山國川[2]發源於巍峨的奇峰英彥山，流入這個溪谷後，在岩石間或竄或繞。這個空間滿載山容樹貌之奇、石峰林石之怪，景致幽遠，在賴山陽名文[3]介紹後，一舉成為全國絕景。

1 大分交通經營的耶馬溪線，深耶馬溪站後來改名「柿坂站」，全線已於一九七五年廢止。

2 耶馬溪主要是指山國川的上中游與支流流域，日文的「耶馬」與「山」音近，在賴山陽詠詩「耶馬溪天下無」後，山國川在這一帶的水域就改叫耶馬溪。

3 指的是《耶馬溪圖卷記》。

人工開鑿的「青之洞門」

©PIXTA

羅漢寺位於羅漢山山腰，沿山壁構築的羅漢寺境內，有座名為「無漏洞」的岩窟，裡頭安放了日本最古老的五百羅漢，現有超過三千尊表情豐富的石佛。

羅漢寺吸引許多信眾前來參拜，然而在此之前必須通過耶馬溪兩岸的斷崖絕壁，常有往來行人喪命於此，禪海法師見此心生憐憫，便著手開挖這座競秀峰山腳下的隧道，費時三十年才完工。廣重在畫中重現了隧道岩壁不平整的挖鑿痕跡，對岸的僧人也讓人聯想到禪海。

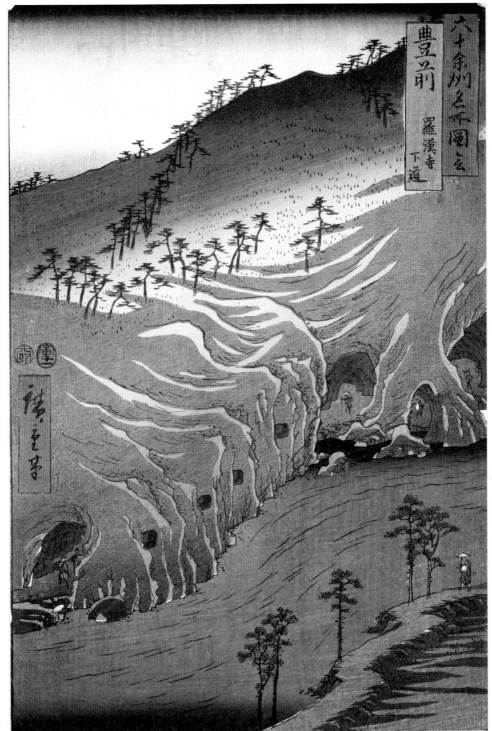

西海道

豊前國（福岡縣、大分縣）

六十余州名所図会

豊前

羅漢寺

下道

62 豐後 蓑崎（美濃崎）

ぶんごみのさき

【大分縣杵築市狩宿美濃崎】

蓑崎與四國的山河隔著速吸瀨戶（豐予海峽）遙遙相望，後方又坐擁奇峰，景觀相當雄偉。

天氣晴朗的時候，四國的群山在氤氳的海氣中浮現，海上又有帆船來來去去，讓人看得心曠神怡，與內海常見的那種柔美風景大異其趣。

居高臨下的杵築城
©PIXTA

風情萬種的沿海景色

美濃崎位於大分縣國東半島南端，如畫中所示，這一帶有一條向外延伸的沙洲，稱為住吉濱，將守江灣與別府灣區隔開來。白沙翠松的景象讓住吉濱有「豐後天橋立」的美名，現在則成了度假村的據點，可以在這裡體驗各式水上活動。

此外，位於守江灣邊的杵築城也是這裡的一大景點，築於高地上的武士宅邸與山谷間的城鎮形成獨特的構造，被稱為日本唯一的「三明治型城下町」，街道也保留了江戶時代的傳統日式風情。

158

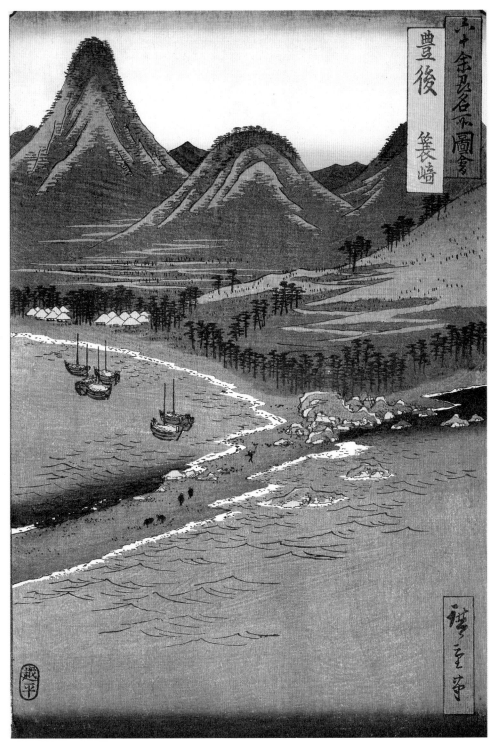

六十余州名所圖會

豊後 蓑崎

63 肥前 長崎 稲佐山

ひぜん　ながさき　いなさやま

【長崎縣長崎市錢座町】

看到廣重的這幅畫，想必任何人都會想到九州第一要津長崎港現在的模樣。

稻佐山位於市區以西，與市區東北的玉園山遙相呼應，這裡向來適合俯瞰市區，國內外交通開放之後，外國人來了都很喜歡這座山，這裡更是俄國艦隊的遊覽地，山腳下甚至形成了花柳街。山腳有一座悟真寺，許多俄國人的墳墓都在這裡，半山腰還蓋了公園，有眾多外國人前來遊覽。

稻佐山下有知名的三菱造船廠，其他的工廠也很密集，煙囪林立，與這幅畫今昔對照之下，似乎有種奇異的感覺。

保留在畫作中的昔日美景

如正文所述，長崎港在明治時期歷經整建與填海造陸，風貌已截然不同，失去了海岸線的蜿蜒曲折之美。前景探出一角的桅杆，也讓人遙想當時長崎港作為唯一對外港口的繁盛。不過畫立於畫面正中央的稻佐山倒是從古至今不變的風景名勝，過去名列「長崎八景」的稻佐山如今更是「日本三大夜景」之一，只要搭乘纜車就能抵達山頂的觀景台，由下俯瞰港都的璀璨夜景。

有「百萬夜景」之稱的稻佐山夜景
©PIXTA

160

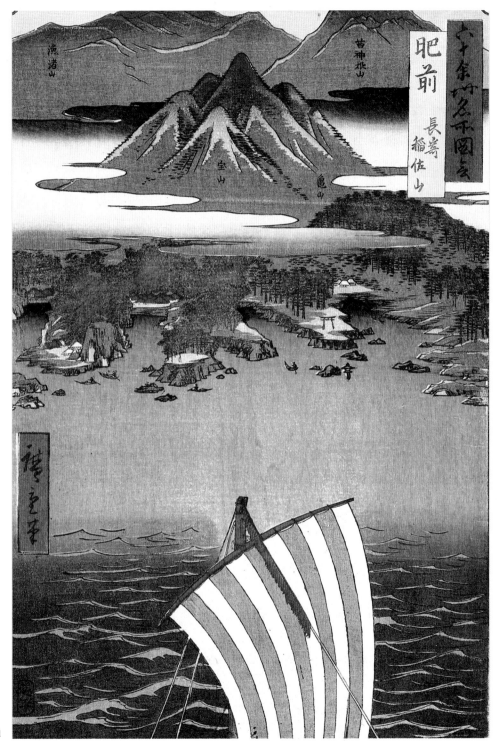

64 肥後 五莊（五家莊）

ひごごかのしょう

【熊本縣八代市泉町】

五莊位於深山中，在日本三急流之一球磨川的上游，四面皆山，由五個部落構成，因此命名為「五莊」。山中確實別有天地，風土民情也與其他地方不同，算是日本別具特色的代表地區。

此地與大分縣海邊村的津留有同樣的傳說，據說元曆元年（一一八四）三月，平維盛和平清經從紀州的熊野遁逃後，來到這裡藏身，直到逝世。他們的子孫都住在這裡，直至今日依然不與他鄉人來往或婚嫁，因此沒有受到任何外來文化的入侵。就現在來看，這已經完全是上古傳說了。

五家莊的象徵——縱木吊橋
©PIXTA

隱匿於深山中的平家之鄉

位於熊本縣八代市的五家莊為海拔一三〇〇～一七〇〇百公尺的群山環繞，有「九州秘境」之稱。而廣重畫中表現的正是居民穿梭於峽谷間的生活風景，懸崖邊的大樹成為便橋，白雲圍繞在群山之間，宛如人間仙境。

現在五家莊成為著名的賞楓勝地，連結峽谷的吊橋也各有特色，可以來此體驗一下畫中人橫渡峽谷的心境。

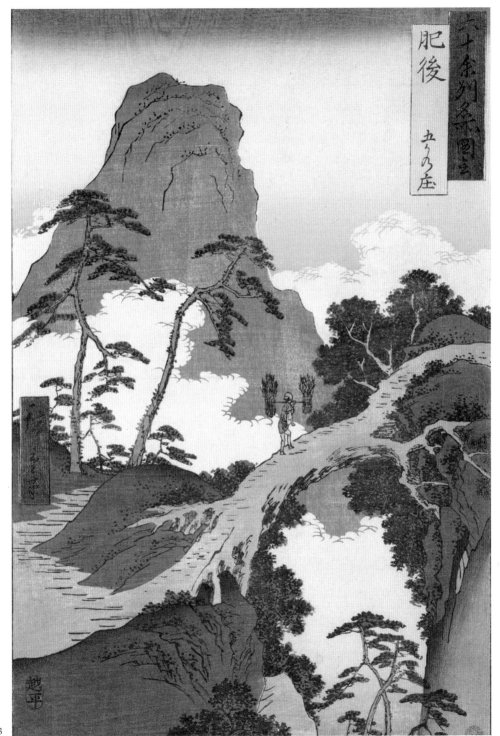

六十余州名所図会

肥後

五ヶの庄

65 日向 油津之湊 飫肥大嶌（飫肥大島）

ひゅうが あぶらつのみなと おびおおしま

【宮崎縣日南市油津】

油津港是靠近日向國東南端東岸的要津，除了搭船之外，就只能取道聯絡飫肥町（現已併入日南市）的鐵路，不過這裡自古就是重要的船港，城鎮也因為船員而相當繁榮。

岩壁環抱海灣，海岸景觀變化多端，趣味盎然，令人流連忘返。圖中近海的那座島嶼就是飫肥大島。

俯瞰油津港的景象
©PIXTA

不斷進化的港口

油津港位於宮崎縣日南市東部，是座面向太平洋的港灣。江戶時代飫肥藩為解決財政困難，大量種植杉樹發展林業，而這裡栽培出的杉木有輕量、強度高和吸水率低的特徵，非常適合造船，以「飫肥杉」為名出貨到日本各地，更讓油津港熱鬧不已。如今油津港作為一座可以停泊七・五噸級郵輪的港口，是不少日韓區域航線的停靠首選。

從畫中可以看到不少船舶出入的盛況，而廣重在左下角特別安排了港邊家屋的生活風景，增加畫面的故事性。

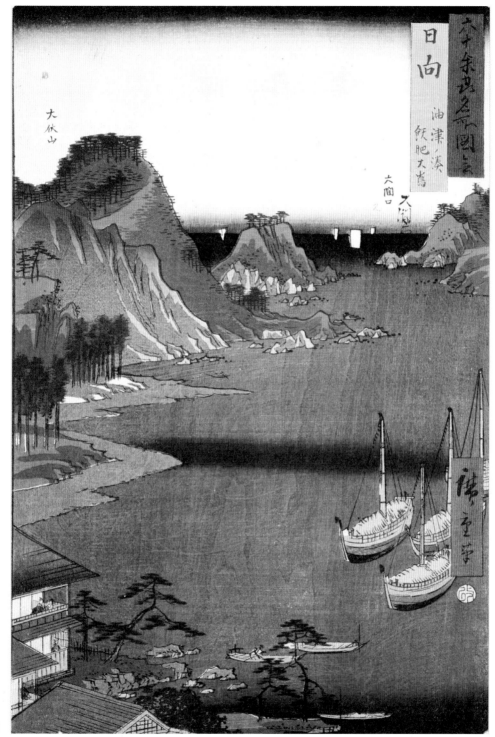

66 大隅 櫻島

おおすみ さくらしま

【鹿兒島縣鹿兒島市小川町】

櫻島現在屬於薩摩國，與鹿兒島市相距八公里，位於錦江灣（鹿兒島灣）上。不但山容秀麗，春夏秋冬也各有姿態，非常耐看，四季蔬果應有盡有，土地相當豐饒。

過去德國的大使看到這座島，曾讚嘆「昨夜從天而降的天女忘了帶走櫻島」，想必不是謬讚。然而大正三年（一九一四）一月十二日火山大爆發，不但村里與物產全數被摧毀，也因為熔岩大量噴發與海底地形的變化，一夕之間，櫻島就與大隅國肝屬地區相連，成為一座半島，昔日的美景遜色了一半。唯一還留存的是櫻島山岳的噴煙，與自古流傳的詩歌，以下引用一首西行法師的和歌：

「櫻島夏氣濕，氤氳若冬雨，浪打滿襟衫，豎竿曬衣去」。

噴煙的櫻島
©PIXTA

鹿兒島的象徵——櫻島

櫻島是座目前仍活動頻繁的活火山，最高峰北岳海拔一一一七公尺。火山活動雖然造成不少災害，但也同時帶來了肥沃的土壤和溫泉等資源。

關於櫻島的名稱由來有諸多說法，有一說是來自十世紀中葉掌管此地的「櫻島忠信」之名；或是因為島上祭祀女神「木花咲耶姬命」而得名「咲耶島」，最後訛變為櫻島；還有一個說法是古代火山爆發時，曾有櫻花瓣飄在海面上。不過似乎都和島上種植櫻花與否無關，廣重在畫中加入櫻花盛開的風景，也許是加上了一點他個人的浪漫想像。

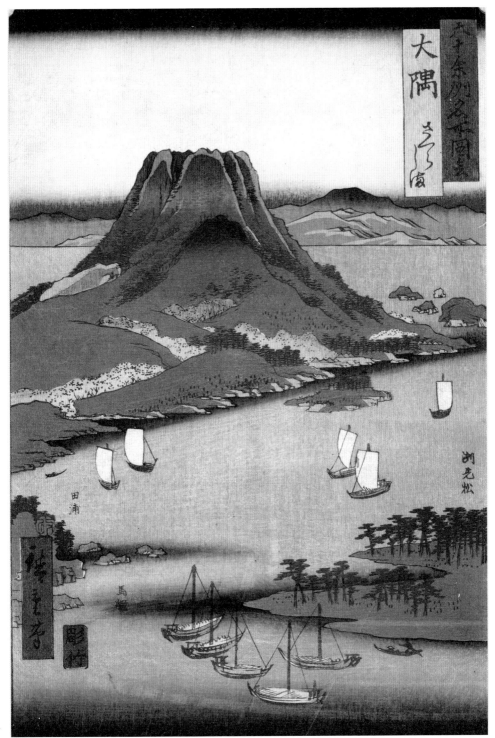

67 薩摩 坊之浦 雙劍石

さつまぼうのうら そうけんせき

【鹿兒島縣川邊郡坊津町】

坊津、以前筑前的博多津（博多港）與伊勢的安濃津合稱日本三津，不過坊津因交通不便而日漸式微。

坊津町目前改名「西南方村」，位於薩摩國的西南端，以前出航唐朝時坊津是重要的港口，因此又名「唐之港」，也有「舞鶴浦」之稱。海中屹立的雙劍石確實貌如其名，像是兩隻直立的劍，模樣古怪，與東邊枕崎沖的立神岩同樣充滿怪趣味。

旭江淵上《山水奇觀》，右上角可看到小小的雙劍石
©National Diet Library

從參考中找到原創性

坊津屬沉水海岸，沿海散見島嶼、岬角等景觀，而雙劍石也是這種海岸地形的產物。沒有到過九州的廣重只能靠著參考《山水奇觀》等名勝資料構思，不過這並沒有限制他的想像，他從原本廣域的俯瞰圖中選定了雙劍石作為視覺焦點，改以仰望角度凸顯雙劍石的壯觀，通過畫面中間的水平線也更襯托出這點。除此之外，乘小舟遊覽的旅人不只豐富了畫面，也起了比例尺的作用，不得不佩服廣重的想像力和構圖能力。

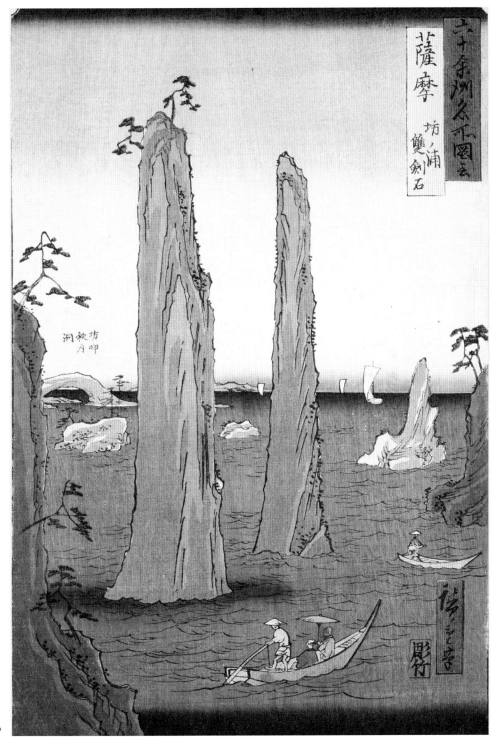

六十余州名所圖會

薩摩　坊ノ浦　雙劍石

68 壹岐 志作（志佐）

いきしさ

【長崎縣松浦市志佐町】

壹岐國與對馬是玄海灘（玄界灘）中的二大島，但是面積只有約一三四平方公里。

勝本港是島內第一的城市，除此之外只有幾個村子。弘安之役（一二八一）元軍入侵時，留下了蘆邊浦的古蹟；在勝本後方的武本城址，是豐臣秀吉征韓之役時建造的古城址。

廣重畫的是從志作（志佐）望向對馬的冬天雪景。

小島神社，壹岐島上有超過一百五十座神社
©PIXTA

南國的夢幻雪景

位於長崎縣外海的壹岐島，作為《古事記》中最早生成的日本國土之一，在史書《魏志倭人傳》中被記載為「一支國」。

不過說到這裡的氣候，靠近九州北部的壹岐島有黑潮的支流對馬海流通過，一整年都很溫暖。因此廣重雖發揮了想像力，為壹岐島妝點了充滿詩意的雪景，但對這座南方小島來說恐怕是只存在於幻想的景象。就一幅風景浮世繪來說，本作的用色雖然不多，但透過暈色技巧控制濃淡變化，巧妙地呈現出大雪漸漸落下的感覺，可說是相當精彩的一幅作品。

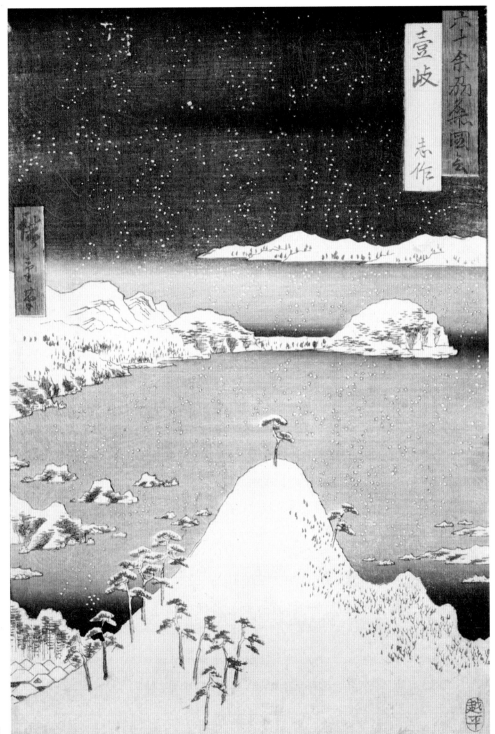

69 對馬 海岸夕晴

つしま　かいがんゆうばれ

【長崎縣對馬市】

對馬比壹岐島大，分別由海岸線長一四一・三公里的上島與一一七・八公里的下島組成[1]。

圖中遠方的水平線上可以看到島嶼的輪廓，想必就是朝鮮的東南岸，這片海則是對馬水道（對馬海峽）。廣重的神筆，將夕陽無限壯觀的景色表現得淋漓盡致。

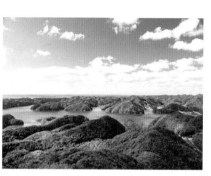

從烏帽子岳山頂俯瞰的風景，
水平線上的山影即是朝鮮半島
©National Diet Library

1　根據對馬市的資料，包含屬島，海岸線的總長為九一五公里。

大功告成之作

對馬島位處日韓國境交界，距離朝鮮半島僅四九・五公里，扮演日本與朝鮮、中國大陸往來的門戶。谷灣式海岸不只是天然良港，錯綜複雜的海岸線與無數島嶼也構成壯麗的自然景觀。

本作作為系列作的最後一幅，廣重選擇以雨過天晴的一道彩虹收尾，還有三隻鳥翱翔於天際，風格明快爽朗。彩虹又是浮世繪中相對少見的元素，給人耳目一新的感覺。

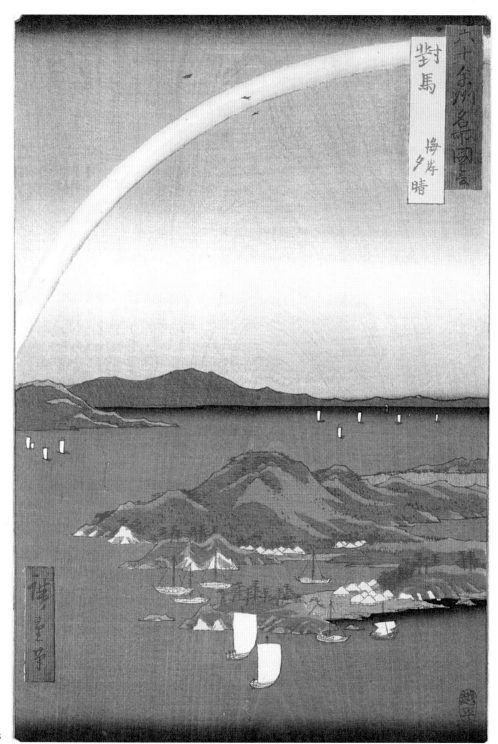

歡迎來到浮世繪的世界！

ようこそ浮世絵の世界へ！

關於「浮世繪」這個稱呼，首次出現於天和年間（一六八一～一六八四），是一種興起於江戶時代的繪畫樣式。除了今日人們最為熟悉的多色印刷木版畫，其涵蓋的範圍其實非常廣泛，可以泛指所有反映當時大眾生活、風俗與流行的繪畫作品。因應時代潮流不斷改良與革新的浮世繪是江戶時代最具代表性的庶民文化之一，甚至遠渡重洋，為歐洲的藝術創作帶來革命性的啟發。

描繪「浮世」的大眾藝術

「浮世」原本寫作「憂世」，用來指稱相對於佛教所謂的淨土，充滿憂愁與苦惱的現世。然而當戰亂的時代劃下句點，生活變得相對富庶，現實便不再像以往令人生厭，而是帶有及時享樂之意──與其憂苦一生，不如快活度日。而浮世繪正體現了這種娛樂精神，作畫的題材相當廣泛且貼近生活，就連價格也相當親民，和一份蕎麥麵差不多（當然也有例外）。起初以描繪人物為主，從大街小巷的美女到歌舞伎演員、相撲力士都能入畫，後來登場的名勝風景畫、歷史人物畫更是獲得廣大迴響，不論純粹欣賞或是作為傳遞流行資訊的載體都十分搶手，甚至還能當作旅行的伴手禮，可以想見人氣之高。

浮世繪與木版印刷

之所以能夠如此大量製作且價格平易近人，則要歸功於木版畫的印刷技術。早期的浮世繪多為純手繪的「肉筆畫」，因無法量產所以價

格相對高昂；另一方面，以版畫製作的浮世繪也多半不是獨立的單張畫作，只是書本裡與文字搭配的插圖。一般認為，浮世繪是從江戶初期的繪師菱川師宣開始自成一格，他被視為「浮世繪的始祖」，其最有名的作品便是肉筆畫的〈回首美人圖〉（見返り美人圖）；除此之外，他也有不少稱為「墨摺繪」的單色木版印刷作品，對於木版畫的普及有一定的貢獻。而後，浮世繪的色彩日漸多元，先後出現了在墨摺繪上以手繪加上朱紅色的「丹繪」，以及堪稱多色木版印刷先驅的「紅摺繪」，並藉由鈴木春信的作品迎來巨大的變革，發展出如今我們所熟知的「錦繪」（色彩如錦繡絹織般華美而得稱）。在沒有印刷機的時代，錦繪仍必須靠人工一張張印刷，然而這種能將作品大量複製的技術，在當時可謂劃時代的創舉。浮世繪自此邁入全盛時期，美人繪、役者繪等人物畫因豐富的色彩蔚為風潮，而後以葛飾北齋、歌川廣重等人為代表的全新勢力開始嶄露頭角，描繪風景名勝的名所繪一躍成為主流，留下眾多膾炙人口的作品。

驚豔世界的浮世繪藝術

　　江戶末期，作為防止陶瓷器在運送過程中破損時的填充物，浮世繪意外吸引了西歐藝術家的高度關注。其獨特的藝術性獲得眾多印象派畫家的高度讚揚，知名的巨匠如梵谷、莫內等人都曾嘗試在作品裡導入日本美術的元素，名為「日本主義」的藝術潮流於是席捲歐洲，在各個領域為西方傳統價值觀注入全新的概念。日本的藝術文化可以說是以浮世繪為契機得到了世界的好評與認同。

三代豐國〈今樣見立士農工商之內　商人〉
©National Diet Library

浮世繪的主要題材與分類

【美人繪】

起初以吉原的遊女（娼妓）與藝伎為主，後來擴及鎮上的姑娘、招牌店員甚至人妻，以類似雜誌版面的風格描繪大街小巷的美麗女性，是歷史最悠久的類型。其種類非常多元，可分成全身或半身照（稱為大首繪），或是根據不同職業或服裝風格自成系列。知名的繪師有鳥居清長、喜多川歌麿、溪齋英泉等人。

喜多川歌麿《寬政三美人》
©The Metropolitan Museum of Art

【役者繪】

「役者」即演員，這裡專指描繪知名歌舞伎演員或劇目橋段的人物畫，與美人繪是最受歡迎的兩大類型。歌舞伎是江戶時代最受歡迎的娛樂之一，人們會透過役者繪來回味戲劇內容，或是當成中意的明星照珍藏在身邊，所以也時常被拿來當作宣傳的工具。知名的繪師包括帶動歌川派崛起的歌川豐國，以及以半身近照的大首繪聞名，卻在短短十個月內就銷聲匿跡的東洲齋寫樂。

歌川豐國《役者舞喜之姿繪 立花屋》
©The Metropolitan Museum of Art

176

【風景畫／名所繪】

如同字面所示是以描寫風景或名勝景點為主，儘管原本相對小眾，但葛飾北齋與歌川廣重這兩位天才繪師的登場，再加上當時旅行風氣興盛，風景畫於是一躍成為主流。眾多知名的傑作諸如北齋的〈神奈川沖浪裏〉、〈凱風快晴〉，廣重的《東海道五拾三次》、《名所江戶百景》系列都屬於這個類別，而畫中對當時生活情景的描繪也有助於我們了解江戶時期的景況。

【其他】

其他還有像是描寫歌舞伎劇目中某個知名橋段的「芝居繪」；描繪相撲比賽場景的「相撲繪」；以動植物擬人或是幽默風格讓人會心一笑的「戲畫」（例如《北齋漫畫》）；用圖像表示部分音節或字句的謎語「畫謎（判じ繪）」；以描寫性愛為主題的「春畫」；或是用來追悼去世的知名歌舞伎演員、劇作家、浮世繪師而出版的肖像畫，稱為「死繪」。

【武者繪】

所謂「武者」，指的是歷史傳說或戲劇作品中登場的英雄豪傑與武將，而武者繪則多半描繪了他們英勇對戰的場景。由於人氣一直居高不下，有不少繪師都曾經嘗試創作，然而其中表現最為突出的要數幕末才登場的歌川國芳，充滿迫力的大膽構圖與紮實的繪畫功力都讓世人讚嘆不已。

歌川豐國〈通俗水滸傳豪傑百八人之一個　鐵笛仙馬麟〉
©The Art Institute of Chicago

一張浮世繪的誕生──製作流程&分工

浮世絵の製作システム

儘管浮世繪給人由才華洋溢的繪師主導創作的印象，然而繪師實際上只能算是接案的角色，背後另有龐大的團隊支撐著整個產業。利用多色印刷製作的錦繪獲得成功之後，浮世繪的出版開始有了明確的分工，必須依靠各種專業人士通力合作才能完成。

版元（出版商）

相當於今日的出版社或製作人，負責企畫與發行，是催生浮世繪名作問世的背後功臣。多為江戶的地本批發商，製銷小說、繪本等娛樂性讀物，經營在地的出版品。除了資金與人脈，對市場需求的敏感度、精明的商業手腕與發掘人才的眼光都非常重要。知名的版元例如讓東洲齋寫樂一舉成名的蔦屋重三郎，現今為人所知的蔦屋書店據說有一部分便是借用了他的名號。

繪師

浮世繪的靈魂人物，負責創作原畫。繪師必須根據出版商提出的企畫構思草圖，並在多次協商確認內容後在透薄的紙上用墨線描繪出單色的原稿，稱為「版下繪」。由此可知繪師並不會直接在原稿上上色，而是先在腦海裡想像配色，等到製版階段才做出實際指示。

雕師（木版雕刻師）

負責雕製印刷用的版木，包括勾勒出主輪廓線的主版，以及套色用

的色版。由於浮世繪採用的是凸版印刷，因此欲呈現的區塊會予以保留，鑿去其他部分，類似於印章的概念。而顏色愈是豐富的浮世繪，要雕製的色版也就愈多，因此雕師通常採取師徒分工制，由老練的師傅負責人物臉部或是細密的髮絲等等，年輕的弟子則各憑功力負責其他版木。

摺師（刷版師）

相當於今日的印刷人員，利用雕製好的版木進行套色印刷。一般為獨立作業，因為一連串的套印過程講求精準與連貫性，所以並不適合中途換手。除主版之外，依據色版的數量通常會從面積較小、顏色較淺的部分開始，有時也會使用各種工具為畫面加上漸層等效果，此時顏料的多寡、含水量以及套印時的力道都會有所影響，端看摺師的技術與品味。

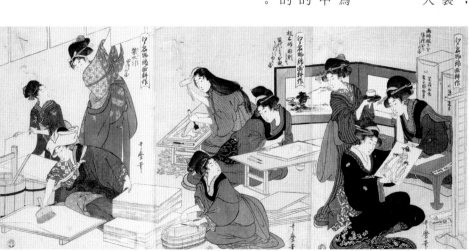

喜多川歌麿〈江戶名物錦畫耕作〉
©The Art Institute of Chicago

一張浮世繪的誕生——製作流程＆分工

① 版元構思企畫，向繪師提出委託（有時繪師也會主動拿著草圖向版元毛遂自薦）。

② 互相討論確定作品內容後，繪師會依據需求製作版下繪（原稿），由版元提交幕府審查取得出版許可，押上「改印」，才能進行下一步。

③ 雕師會先在版木上塗上薄薄一層糨糊，將版下繪以正面朝下平貼在版木上。接下來直接沿著透出紙背的墨線鑿刻（版下繪也在此時被破壞殆盡），忠實地保留原畫的線條，稱為主版或墨版。此時另一個重要的工序，便是在版木的角落刻出 L 型的印記，稱為「見當」，作為摺師在套印時用來對齊的基準。

④ 主版完成後，由雕師根據作品使用的顏色數量（通常由版元決定，一般來說錦繪使用的顏色數量為十五到二十色）印製出相同張數的墨摺繪，再交由繪師按顏色區分，在各張紙上以朱色標註出色名以及上色範圍。

⑤ 雕師會將指定好顏色的墨摺繪貼在版木上，以製作主版的要領製作多塊色版。

⑥ 主版、色版交由摺師進行試印。這時版元與繪師也會親臨現場監督，檢查線條或色彩表現是否有需要調整。確認完成後，便以一天約兩百幅的速度進行初摺（初刷）。

⑦ 由版元將印製好的浮世繪在自家經營的地本批發商等場所販售。

以〈凱風快晴〉為例的套色印刷流程：

提供繪師指定顏色使用的墨摺
©National Diet Library

180

浮世繪用語解說

【道具】

●和紙

浮世繪版畫使用的紙張基本上是以楮木為原料製成的手抄和紙，早期以美濃紙為主流，後來則以奉書紙最常見。在印刷階段，摺師會先在紙面均勻刷上膠明礬水，防止顏料過度暈染，同時強化耐水性。

●判型

就紙張的尺寸（稱為判型）而言，將整張紙對半裁切即為「大判」，「小判」、「中判」為大判的一半，「小判」為中判的一半。浮世繪的判型通常由版元決定，除了成本考量，作品本身的風格與類型也會列入考慮；不過一般還是以大判居多（約為二六×三八公分），如果需要更大的尺寸就會組合兩至三張的大判，稱為「組繪」或「續物」。

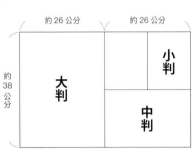

```
約26公分    約26公分

            小判
約38
公分   大判   中判
```

●版木

通常使用山櫻木製成，除了質地堅硬、木紋細緻之外，在不同濕度下的膨脹收縮程度較小，因此很適合拿來雕刻細膩的圖案，同時又非常耐用。版木可說是製作浮世繪版畫的關鍵，但因為屬於高級材料，為了節省成本，銷量下滑不再印刷的版木會被削去表面拿來重新利用，雕製色版時也經常善用同一塊版木的正反兩面，或是將套印面積很小的色版雕刻在其他色版的空白處，藉此控制版木的用量。

歌川廣重《東都名所之內 御殿山花盛之圖》的版木和實際套印出的作品

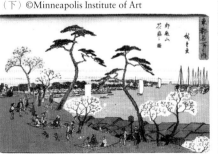

（上）©The Metropolitan Museum of Art
（下）©Minneapolis Institute of Art

●【顏料】

以取自天然礦物或植物的顏料為主，除了基本輪廓線使用的墨色，其他則以紅、藍、黃三色為基礎進行調色。值得一提的是，江戶晚期傳入日本的人工顏料「普魯士藍」在浮世繪界掀起一股革命，比起原本顯色困難且容易褪色的天然藍色更加鮮豔且易於營造濃淡，廣受繪師歡迎，後來甚至出現了一種以單一藍色為基調的「藍摺繪」。

●馬連

用來印製木版畫的扁圓狀特殊道具。將紙張置於版木上後，以馬連如擦拭般來回施力使紙張貼合，能讓顏料滲透到紙張纖維深處，顯色效果別具一格。

©PIXTA

●毛刷

用來刷開版木上的顏料，通常使用馬尾毛製成。根據上色面積的大小會使用不同尺寸的毛刷，也是營造漸層效果時不可或缺的道具。

【專有名詞】

●初摺／後摺

初摺相當於「最初的刷次」，一般認為數量約為二百幅左右，由於是在繪師本人監督下完成，忠實地反映了繪師對顏色與技法的堅持。相較之下則是「再刷」，由於版木經過多次印刷後會出現磨損，印製效果往往不如初摺；此外為了提升製作效率多半會省去較為繁複的工程，像是省略暈色（漸層）、減少用色數量或是線條細節等等，因此畫面豐富度也會有落差。據說一塊版木通常會印刷一千到一千五百次，人氣作品則可達二千次。例如廣重的《東海道五拾三次》推測印刷了近一萬次，而印刷次數最多的則是北齋的〈凱風快晴〉。

●改印

當時包括浮世繪在內的出版品都必須接受幕府審查，通過審查的原稿即可獲得出版許可，也就是改印（或極印）。此時改印已經形同畫作的一部分，必須出現在最後印刷出來的作品上，絕不可擅自省略。改印也可以用來辨別作品的年代。

浮世繪技法解說

暈色

顏色由濃至淡，類似漸層的效果，多用於天空、大海，山川等區塊來增加畫面的豐富度，並營造出景深。可分為板暈色及拭版暈色，前者會直接雕鑿版木，後者則是在需要暈色的區塊以濕布擦拭版木後放上顏料並用毛刷刷開，使之產生暈染的效果。這種作法由於完全取決於摺師的手藝，而且每印一張都必須重新加工，要營造出相同的漸層非常困難，需要高度熟練的技巧。

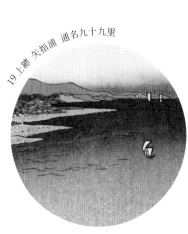

19 上總 矢指浦 通名九十九里

板暈色

在色版上對暈色部分的邊緣進行斜雕並磨至平滑，使版面產生斜度，印刷時就會因為顏料分布量不同而出現漸層的效果。相較於拭版暈色自然的暈染，質感比較厚實，時常應用於風景畫的土坡陰影或是雲朵。

一文字暈色

拭版暈色的一種，指水平直線狀的漸層效果，根據顏色由深至淺的方向，又可分為天暈（由上往下）與地暈（由下往上）。天暈通常會出現在畫面的最上方。

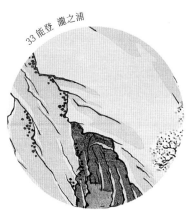

33 能登 瀧之浦

184

隨意暈色

拭版暈色的一種，將色版的局部沾濕後刷上顏料，使之隨意暈開。

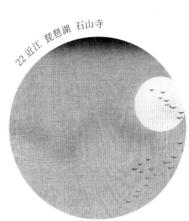

22 近江 琵琶湖 石山寺

雲母摺

使用雲母粉套印的技法，但由於雲母粉要價不斐，據說在幕府屬行節儉的時期曾被禁止使用。雲母的不規則折射可以營造出光澤感，提升質感與華麗度。方法有很多種，例如將雲母粉混入顏料中套印；或是以含膠的顏料套印後，趁未乾之前撒上雲母粉；也可以一般方式完成套印之後，用其他紙張蓋住不須施加雲母摺的部分，再拿毛刷刷上摻有雲母粉的顏料。

空摺

版木不刷顏料直接放上紙張進行套印，形成凹陷的紋路。經常用來表現和服的織紋或其他自然紋理。相

反地，也可以將已經套印好的紙張翻面放在版木上用力按壓，如此一來便會形成凸起的效果。另有在版木上貼布進行套印的「布目摺」，藉此忠實呈現出布料的質感。

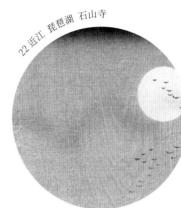

44 出雲大社 小正月之圖

無線摺

不使用輪廓線，只靠色版來表現外形。以風景畫而言，時常用來呈現朦朧的遠景景物。

板目摺

將版木的木紋轉印到紙張上的技法，可以讓人感受到木版畫獨有的韻味。

27 下野 日光山 裏見之瀧

索引

參考書目

日文書籍

1. 《大日本六十余州名勝図会・解説》（一九三四，歴史画報社）

2. 森山悦乃、松村真佐子，《広重の諸国六十余州旅景色——大日本国細図・名所図会で巡る》（二〇〇五，人文社）

3. 山口桂三郎《歌川広重「六十余州名所図会」完全復刻版・別冊解説書》（二〇〇八，毎日アート出版株式会社）

4. 白倉敬彦《完全保存版 浮世絵を知りたい》（二〇一二，学研プラス）

5. 《広重ビビッド 原安三郎コレクション》（二〇一六，TBSテレビ）

6. 《没後160年記念 歌川広重》（二〇一八，太田記念美術館）

7. 牧野健太郎《浮世絵の解剖図鑑》（二〇二〇，X-Knowledge）

中文翻譯書籍

1. 松尾芭蕉著，鄭清茂譯《奧之細道》（二〇一一，聯經）

2. 小池滿紀子、池田芙美著，黃友玫譯《廣重TOKYO 江戶名所百景》（二〇一八，遠足文化）

3. 車浮代著，蔡青雯譯《春畫》（二〇一九，臉譜）

4. 《江戶風華－五大浮世絵師展》（二〇二〇，時藝多媒體傳播股份有限公司）

國家圖書館出版品預行編目 (CIP) 資料

跟著浮世繪去旅行 / 浮世繪編輯小組編著 ; 陳幼雯譯 . -- 初版 . --
臺北市 : 大塊文化出版股份有限公司 , 2021.04
192 面 ; 17×23 公分 . -- (Catch ; 267)
ISBN 978-986-5549-66-4 (平裝)

1. 浮世繪　2. 繪畫　3. 畫冊

946.148 110002968

catch267
跟著浮世繪去旅行
與歌川廣重探訪江戶日本絕景

作者｜浮世繪編輯小組（徐昉驊、陳柔君）
譯者｜陳幼雯（譯自《大日本六十余州名勝図会・解説》〔歷史画報社，1934〕）
責任編輯｜陳柔君
封面設計｜林育鋒
內頁設計｜汪熙陵
內頁排版｜簡單瑛設

出版者｜大塊文化出版股份有限公司
　　　　www.locuspublishing.com
　　　　105022 台北市南京東路四段 25 號 11 樓
服務專線｜0800-006-689
電話｜02-8712-3898
傳真｜02-8712-3897
郵撥帳號｜1895-5675
戶名｜大塊文化出版股份有限公司
法律顧問｜董安丹律師、顧慕堯律師
總經銷｜大和書報圖書股份有限公司
地址｜新北市新莊區五工五路 2 號
電話｜02-8990-2588

初版一刷　2021 年 4 月
初版二刷　2022 年 9 月
定價　新台幣 420 元
ISBN　978-986-5549-66-4

UTAGAWA
HIROSHIGE